超越
平凡的设计

图形创意设计

潘洁卿　司　宇◇著

清华大学出版社
北京

内容简介

本书通过简明的文字阐述、大量的图片案例及相应的赏析注解,对图形创意的分类、特点、设计思维、表现形式等多方面内容进行了系统阐述,旨在开阔读者的视野,启发读者的创作灵感,对其设计起到引导作用,为实际创作提供更多的方法与途径。

本书结构清晰完整,案例丰富贴切,语言简洁易懂,既可作为艺术设计工作者和爱好者进行自我提升时的阅读材料,又可作为高校艺术设计与广告专业的教材。

图书在版编目 (CIP) 数据

图形创意设计 / 潘洁卿,司宇著. —北京:清华大学出版社,2023.1
(超越平凡的设计)
ISBN 978-7-302-60054-1

Ⅰ.①图… Ⅱ.①潘… ①司… Ⅲ.①图案设计 Ⅳ.① J51

中国版本图书馆 CIP 数据核字 (2022) 第 016523 号

责任编辑:陈立静
装帧设计:杨玉兰
责任校对:张文青
责任印制:朱雨萌

出版发行:清华大学出版社
　　　　　网　　址:http://www.tup.com.cn, http://www.wqbook.com
　　　　　地　　址:北京清华大学学研大厦 A 座　　　邮　　编:100084
　　　　　社总机:010-83470000　　　　　　　　邮　　购:010-62786544
　　　　　投稿与读者服务:010-62776969, c-service@tup.tsinghua.edu.cn
　　　　　质量反馈:010-62772015, zhiliang@tup.tsinghua.edu.cn
印 装 者:北京博海升彩色印刷有限公司
经　　销:全国新华书店
开　　本:190mm×260mm　　　**印　　张:**12.5　　　**字　　数:**267 千字
版　　次:2023 年 1 月第 1 版　　　**印　　次:**2023 年 1 月第 1 次印刷
定　　价:69.80 元

产品编号:073413-01

本书是编者针对当前图形创意设计的现状，结合自身认识和感受，以及多年具体教学实践编写而成的。

本书力求通过简明的文字阐述和精彩的设计案例，对图形创意的分类、特点、设计思维、表现形式等多方面内容进行系统阐释。在案例选取上，我们用心甄选了贴近读者生活的精彩设计，并为几乎每组案例匹配了案例赏析，以帮助读者高效解读其精彩之处，从而学习其中的设计思路与创作手法，为实际创作提供更多的方法与途径。

考虑到当前高校艺术专业与广告专业的教学实际情况，我们精心制作了课件和思政内容，大家可在每一章的章首页扫描二维码，进行观看和下载。

本书在编写过程中，参考了众多资料，在此向所有相关作者致以诚挚感谢和崇高敬意。同时，衷心感谢清华大学出版社的编辑老师，以及艺术设计界同人的大力支持。

本书由潘洁卿、司宇编写，案例由王淑惠、张春平、王红艳、王淑焕、陈化暖、王焕新整理。学海无涯，因作者水平有限，书中难免存在谬误和不足之处，敬请广大读者不吝指正。

编　者

C 目录 ONTENTS

CHAPTER

1

第一章
图形创意概论

THE INTRODUCTION TO
GRAPHIC CREATIVITY

　　美，是人喜欢某种事物时的感受。美所带来的快乐是一种没有利害关系的、自由的快乐。

<div align="right">

——瓦西列夫

</div>

第一节 图形的发展历史

图形的发展与人类社会的发展密不可分。人类社会在语言期与文字期之间，存在着一个图形期。早在原始社会时期，人们就将所见到的客观物象，如牛、羊、马、大象、猛兽等动物，用简单的图形表述与记录下来。这一时期的代表作品有西班牙阿尔塔米拉洞窟壁画、法国拉斯科洞窟壁画等（见图1-1）。

社会的进步使得图形变得更为丰富，这也促使了文字的产生。可以说，图形是文字的雏形，如古埃及的象形文字（见图1-2）、苏美尔的楔形文字（见图1-3）、我国的汉字，都属于象形文字。

随着社会的发展，图形有了更广阔的发展空间，各种图样、标记、符号等被赋予了丰富的含义，如我国古代军事中使用的虎符（见图1-4），各种寓意吉祥的画作（见图1-5）。图形真正起到了传递信息、表述情感的作用。

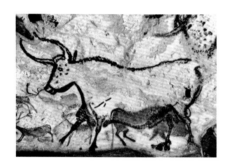

图1-1 拉斯科洞窟壁画

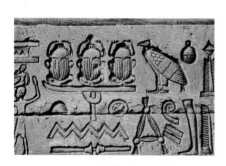

图1-2 古埃及象形文字

图1-3 苏美尔楔形文字

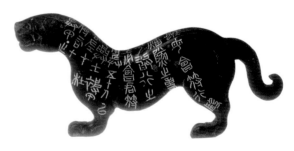

图1-4 虎符

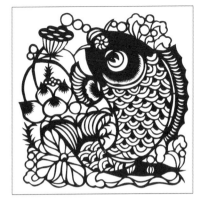

图1-5 寓意"连年有余"的剪纸

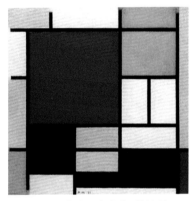

图1-6 蒙德里安名作《构图》

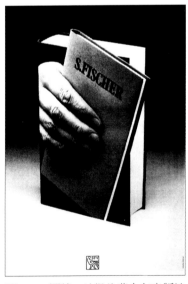

图1-7 冈特·兰堡为费舍尔出版社所做的商业广告

20世纪盛行于欧洲的超现实主义绘画，带来了人类图形发展史中极其重要的观念变革。被高度提炼与加工的图形，真正成了视觉语言的中心出现在画面中，在信息传达上比文字语言更为生动强烈。此时世界各国涌现出许多现代图形设计大师，如蒙德里安、冈特·兰堡、福田繁雄等（其作品见图1-6至图1-8）。

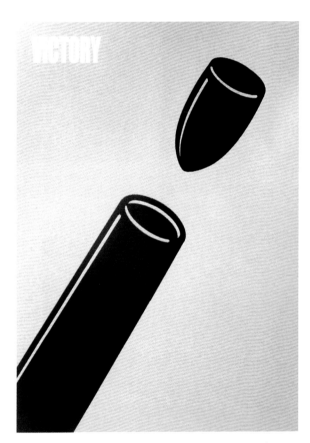

图1-8 福田繁雄设计的招贴《1945年的胜利》

案例赏析： 如图1-8所示，在这幅著名平面设计师福田繁雄为纪念第二次世界大战结束30周年而设计的海报中，一颗子弹反向飞回枪管，表达了"发动战争者自食其果"的寓意。

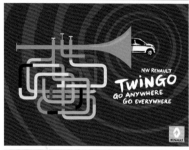
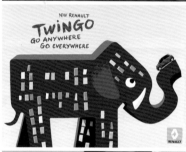
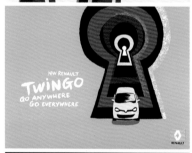
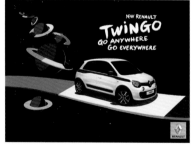

图1-9 商业广告《探索这个多彩世界》

第二节 图形语言的相关概念

一、图形语言的概念

图形是通过视觉形象传达信息的语言形式，它同语言、文字一样，都是人类传播与交流信息的方式。随着人类社会的发展与历史的变迁，各种图形被人类赋予了各种含义，这种通过图形的艺术形态来表达信息或情感的方式与过程，即为图形语言。

当我们还是懵懂幼儿时，我们就已经接触了一些简单的图形，如圆形、长方形、三角形等。我们所处的环境赋予了这些简单图形诸多象征与寓意，随着年龄的增长与社会生活的深入，这些象征与寓意逐渐沉淀于我们的脑海中。例如，圆形代表圆满、团圆；长方形象征规矩、平稳；三角形既能起到突出、警示的作用，又能发挥平衡、稳定的作用。以上这些，都属于图形语言的范畴。

图形语言不等同于一般的图形符号。一般的图形符号具体指向某一种事物，是一种直觉的、本能的释读，难以体现深刻的意味或者哲理。而图形语言还包括在特定思想意识支配下的对某一概念信息的图形化表现，其中蕴含了美学与深刻寓意，其造型具有艺术性与创意性（见图1-9至图1-13）。

案例赏析： 如图1-9所示，这组雷诺汽车的商业广告，将汽车置于五彩斑斓的背景图形中，既寓意了汽车的超高性能，又调动起受众探索画面的兴趣，视觉效果美轮美奂。

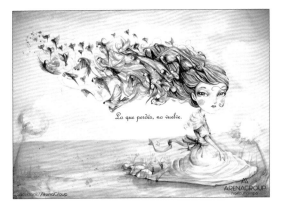

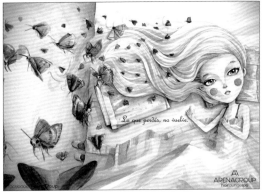

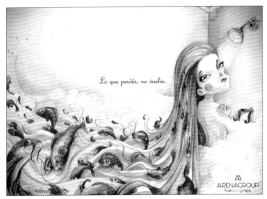

图1-10 商业广告《蜕变》

案例赏析： 如图1-10所示，这组Arena Group秀发护理SPA的商业广告，将人物的秀发与小鸟、蝴蝶、锦鲤进行了组合。唯美的创意图形，既可以瞬间吸引受众的注意力，又树立了独具个性的品牌印象。

案例赏析： 快乐可以用"明媚"来形容吗？如图1-11所示的这组和路雪冰激凌的商业广告会给你答案——当然可以了，只要你的心情如蓝天、如阳光、如彩霞！

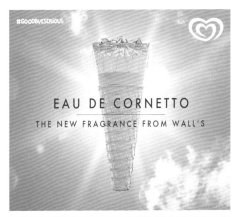

图1-11 商业广告《那种明媚的快乐》

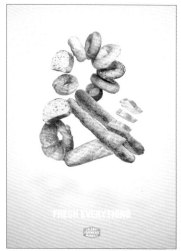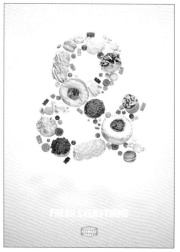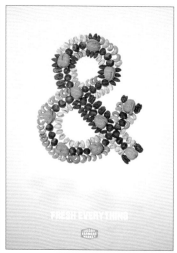

图 1-12　商业广告《新鲜每一天》

案例赏析： 如图 1-12 所示，这组 Calgary 农贸市场的商业广告，采用直观展现的手法，将面包、甜甜圈等摆成该品牌标志的"&"形状，既活跃了画面氛围，又强化了受众脑海中的品牌印象。

案例赏析： 如图 1-13 所示，这组 Ball Park 热狗的商业广告，采用虚实结合的表现手法，将热狗的具象图形置于仿皇家徽章样式的绘画中，原本普通的热狗尽显王者之风。

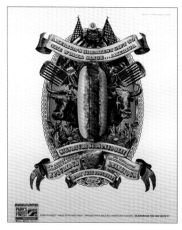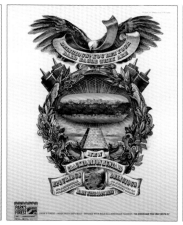

图 1-13　商业广告《王者之风》

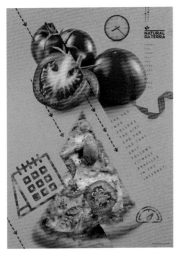

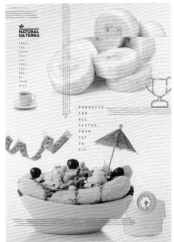

二、意象与意念

意象与意念是一对心理学术语，它们是图形语言中极为重要的元素。意象不是客观的具体形象，它是客观物象经过提炼与加工而创造出来的视觉形象（见图1-14至图1-16）。

意念是图形信息解读过程中较小的信息单元，这些信息单元是大脑对图形直觉的、经验性的解读结果，是意象语义的直接指向，是具体概念生成过程中的一个中间环节。我们可以狭义地概括：意念是解读图形语义的过程中形成的一个又一个信息。

因为图形语言不是客观的具体形象，而是经过思维意象重新组织的创意结构，是多重意象叠合的产物，需要一层一层地去解读，因此意念可以说是图形语义的动态呈现形式。从图形意念到图形语言，有时是直觉的、一步到位的（见图1-17至图1-18）；有时又要依靠联想和推理，逐渐深入地体会其中的含义（见图1-19至图1-20）。

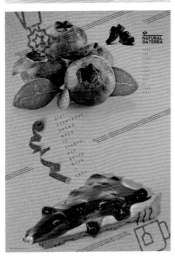

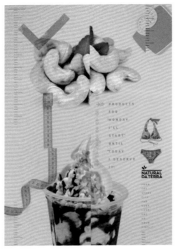

图1-14 商业广告《专为减肥人士生产》

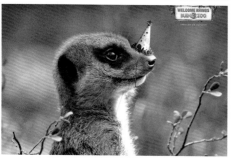

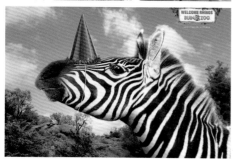

图1-15 商业广告《欢迎犀牛加入我们》

案例赏析： 如图1-14所示，在这组 Natural da Terra 有机果蔬的商业广告中，我们看到的果蔬虽然是具象图形，但它们属于客观物象经过提炼与加工而创造出来的视觉形象。果蔬与甜点分别代表健康食品与垃圾食品，上下对比型构图或斜角对比型构图强化了对比效果。

案例赏析： 如图1-15所示，在这组 Buin 动物园的商业广告中，动物们为了欢迎犀牛的到来，将派对彩帽戴在了鼻子上，模仿犀牛的角。动物本身是不可能做出这一举动的，我们看到的是经过艺术加工的动物形象。

案例赏析： 如图1-16所示，在这组 Robin Wood 推出的公益广告中，乱砍滥伐、焚毁雨林、掠夺资源、无节制的碳排放等人类破坏自然的意象，与动物的意象同构，触目惊心地展现了"破坏自然就是毁灭生命"的主题。画面中的森林、动物等意象，都是经过提炼与加工的视觉形象。

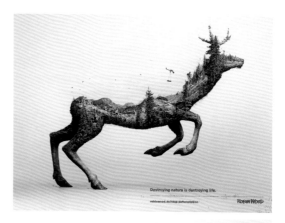

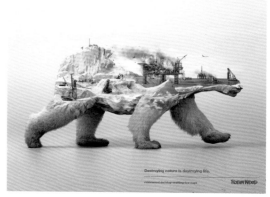

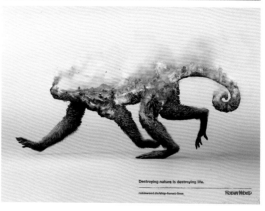

图1-16 公益广告《破坏自然就是毁灭生命》

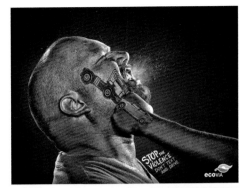

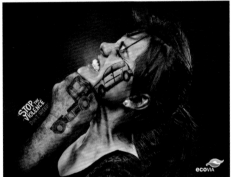

图 1-17　商业广告《无拘无束》

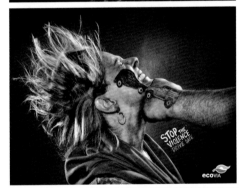

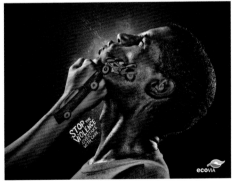

案例赏析：如图 1-17 所示，这组李维斯牛仔裤的商业广告，画面弥漫着浓浓的雄性力量之美，张扬着狂野不羁的个性，品牌印象瞬间在受众脑海中建立起来。

案例赏析：如图 1-18 所示，这组 Ecovia 交通运输公司推出的公益广告，以人体彩绘的表现手法，警醒受众不要超速驾驶。挨一拳都疼得受不了，伤害力比暴击强太多的车祸带来的痛苦，就更不用说了。

图 1-18　公益广告《切勿超速驾驶》

　图形创意设计
Creative Graphic Design

案例赏析： 当你长大后，曾经陪伴你的童话书变得没用了，丢掉或当成废品卖掉就太可惜了，把它们捐赠给需要它们的人岂不是更好？如图 1-19 所示，在这组 Soacao 图书捐赠活动的公益广告中，小红帽、匹诺曹、三只小猪成了乞丐、流浪者，寓意童话书被丢弃，"捐赠图书"的主题被一步步解读出来。

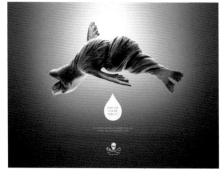

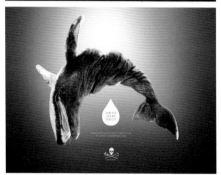

图 1-20　公益广告《洗涤与扼杀》

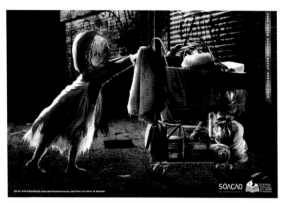

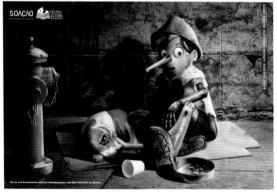

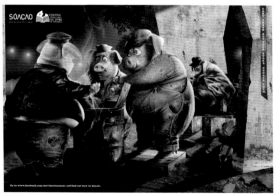

图 1-19　公益广告《别让他们无家可归》

案例赏析： 我们每一次洗涤衣服，合成纤维织物都会产生数百万片塑料微纤维，它们被排入大海后，会吸收海洋中的微量元素，影响海洋生物链，对海洋生物的生存构成威胁。这一切，到头来会报复到人类头上。维也纳医科大学经研究证实，塑料已经进入人类体内。参与研究的志愿者们的粪便，每 10 克就含有 20 片微塑料。科学家推测，全世界每人每年会吃下约 7.3 万片微塑料。因此，我们应尽量选择对环境危害小的服装面料，减少衣服的清洗频率，并选择低温洗涤。如图 1-20 所示，这组 Sea Shepherd 推出的公益广告，将濒死的海豹、鲸鱼与被拧的衣服同构，寓意不当洗涤对海洋生物的危害。

三、编码与解码

图形语言的根本目的是传播信息、表达情感，设计师通过富有美学与寓意的创意图形来进行展现，这一过程可看作是"编码"；受众看到创意图形后解读出其中的含义，这一过程可看作是"解码"。"编码"与"解码"共同实现了图形语言的目的与价值，二者缺一不可。

在创作实践中，不管多么有创意的设计，如果无法被受众解读，它都是失败的。设计师在"编码"时，要充分考虑发布环境的历史、文化与传统，以及当地人所熟悉的事物，同时要考虑目标受众的年龄、性别、文化水平、偏好等群体特征（见图 1-21 至图 1-23）。

案例赏析： 如图 1-21 所示，这组 Adore 女装的商业广告，采用直观展现的手法，画面充满梦幻、唯美、优雅的气息。即使不懂英语的受众，也能获取画面想传达的信息。

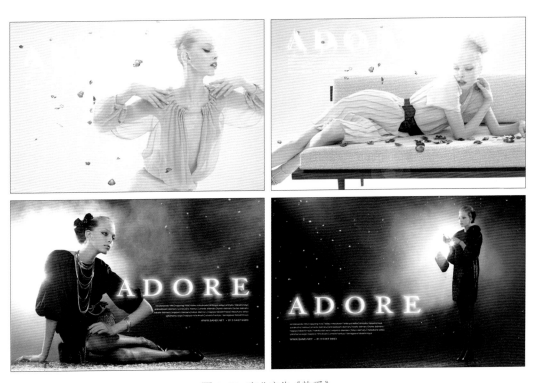

图 1-21　商业广告《挚爱》

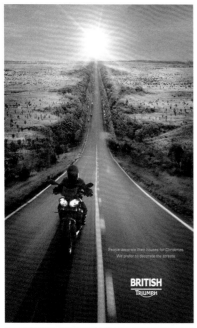

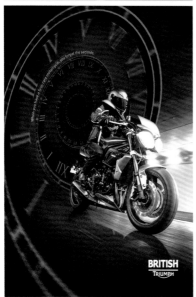

图 1-22　商业广告《在路上》

案例赏析：如图 1-22 所示，这组 British Triumph 摩托车的商业广告，表达手法直观高效，画面效果唯美、时尚、动感、醒目，符合年轻一族的审美。相信绝大多数受众都可以解读出画面信息。

案例赏析：如图 1-23 所示，这组 Phillips 开塞露的商业广告，以《白鲸》《堂吉诃德》《彼得潘》这三本名著为创作基础，将便秘与堆叠的白鲸、风车、鳄鱼同构，至于亚哈船长、堂吉诃德、胡克船长顺利逃脱的寓意，你懂的！但是，对于不熟悉上述名著的受众来说，这组创意十足的广告就显得不那么有趣了。

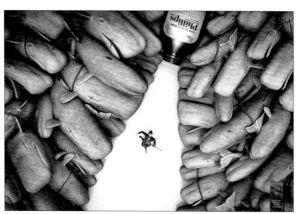

图 1-23　商业广告《顺利逃脱》

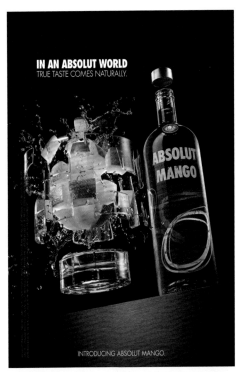

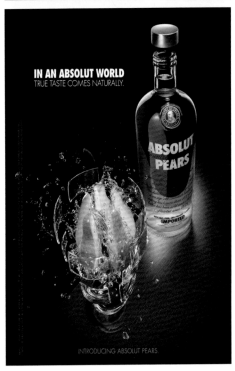

图 1-24　商业广告《分解》

第三节　图形语言的特点

图形作为不可或缺的交流媒介，其独有的视觉特性是语言、文字所不能替代或达到的。概括起来，图形语言具有以下几个特点。

一、视觉的直观性与造型的审美性

图形语言依附于一定的视觉造型，这些视觉造型源于现实生活，是对物象的客观描绘和主观改造，这就决定了图形语言具有直观性与审美性的双重特点，这是因为如下两点原因。

首先，图形能够通过视觉，直接、强烈地传达信息；其次，人类创作的图形又不完全等同于客观现实中的具体物象，创作者的提炼与改造增强了图形的审美性与艺术性（见图 1-24 至图 1-30）。

图形的直观性还可以跨越语言、文字的障碍（比如不同的语言文字、不识字），达成一定程度的交流，这是基于人类社会长期的跨文化交际所形成的一些共识（见图 1-31 至图 1-32）。例如目前世界普遍认为橄榄枝或和平鸽代表和平，骷髅代表危险或死亡，玫瑰象征爱情。

当然，图形也具有地域性与民族性，例如十字架在西方既象征死亡，也象征救赎。

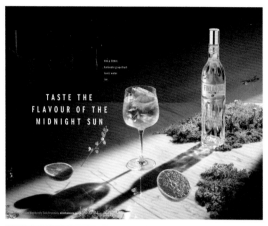

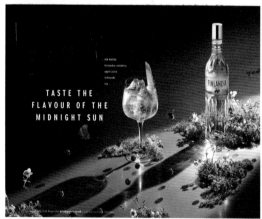

图 1-25　商业广告《品味午夜的阳光》

案例赏析： 如图 1-24 所示，在这组 Absolut 果酒的商业广告中，酒杯与杯中的芒果 / 柠檬呈现分解式的爆炸状，寓意果酒的天然纯粹。

案例赏析： 如图 1-25 所示，这组 Finlandia 伏特加的商业广告，造型直观而精美，画面充满了高端、优雅的质感。设计师让灯光透过酒瓶，折射出美丽的色光，巧妙地切中"品味午夜的阳光"的主题。

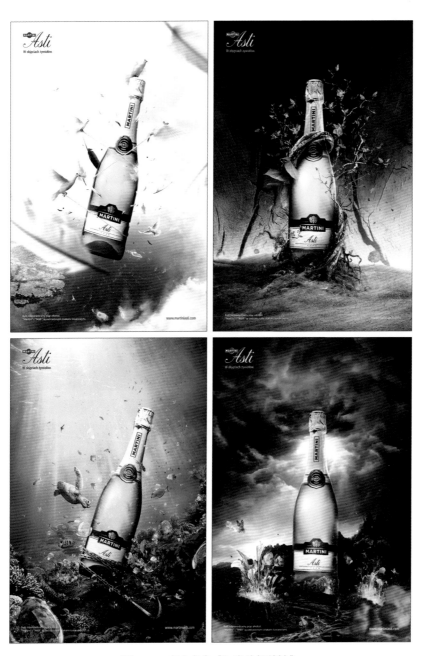

图 1-26　商业广告《如自然般美妙》

案例赏析：如图 1-26 所示，这组 Asti 马提尼酒的商业广告，将酒瓶置于经过艺术化加工的自然美景中，通过唯美的视觉，引导受众去想象那种自然、柔和、美妙的味觉。

案例赏析： 如图 1-27 所示，这组 Campanamarca 音乐网的商业广告，将众多生活中常见事物的图形与小提琴等乐器的图形组合在一起，创造了丰富绚烂的视觉效果。

图 1-28　商业广告《别让美食回来找你》

图 1-27　商业广告《音乐世界》

案例赏析： 美食固然不可辜负，但如果吃下去的美食再回来找你，就不那么好玩了。如图 1-28 所示，这组 Losec 胃药的商业广告，将回旋镖与餐盘同构，象征反胃、消化不良等问题，"改善多种胃部不适症状"的产品卖点得以诠释。明净美好的画面，既切中了目标受众的痛点，又照顾到受众对广告画面的接受程度（恐怖、恶心的画面会令受众产生不适）。

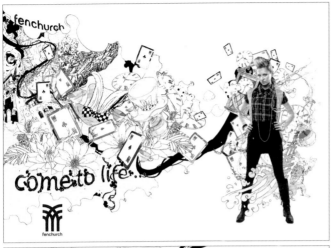

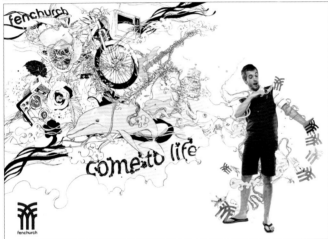

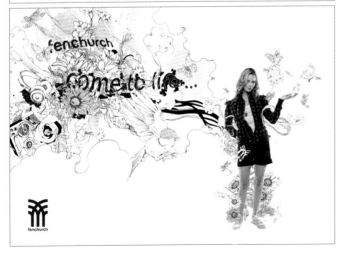

图 1-29 商业广告《融入我的生活》

图形创意设计
Creative Graphic Design

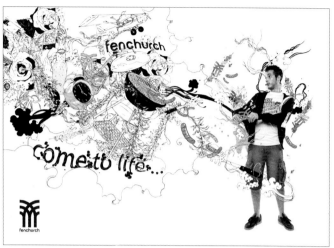

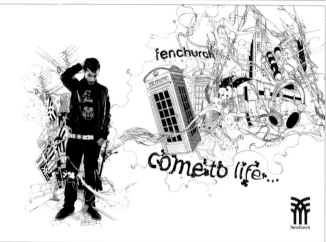

案例赏析： 如图 1-29 所示，这组 fenchurch 服装的商业广告，采用虚实结合的表现手法，"虚"是生活中常见事物的意象图形，"实"是穿着该品牌服装的人物的具象图形，由此诠释了"融入我的生活"的主题。纯白的背景与恰到好处的留白，突出了画面的重点，使视觉效果丰富绚烂而不杂乱。

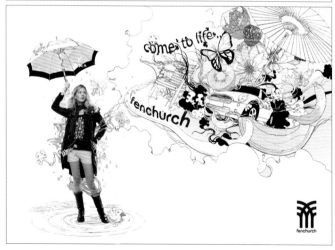

图 1-29　商业广告《融入我的生活》（续）

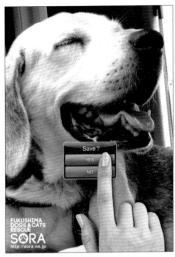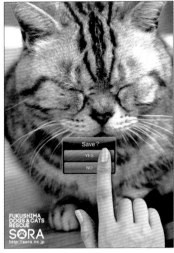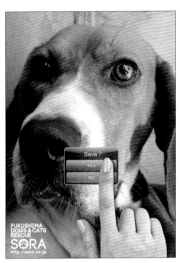

图 1-30　公益广告《救，还是不救》

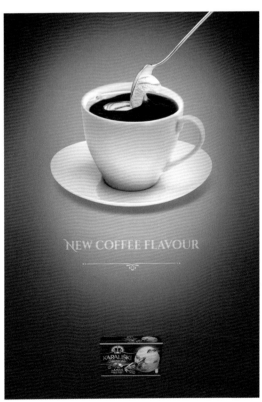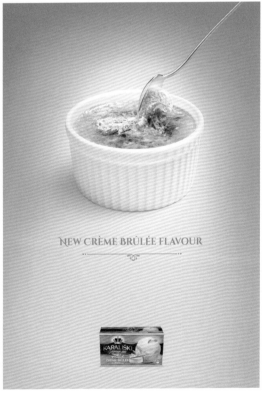

图 1-31　商业广告《纯》

　图形创意设计
Creative Graphic Design

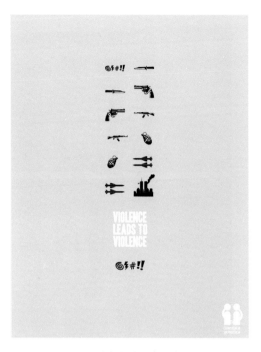

图1-32 公益广告《暴力带来的伤害》

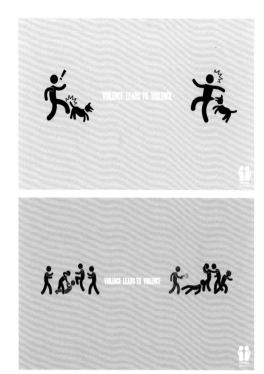

案例赏析： 如图1-30所示，这组Sora动物救助网推出的公益广告，采用网站页面的画面形式，让受众直面可爱的狗狗和猫咪，是救助它们，还是不救助它们？当然选"Yes"（救助）了！

案例赏析： 如图1-31所示，在这组Karaliski冰激凌的商业广告中，咖啡、奶酪蛋糕与冰激凌同构，勺子直接在咖啡杯与奶酪蛋糕杯中挖冰激凌，寓意口感的浓醇。图形是可以超越语言与文字的，即使不懂外语的受众，也能读懂这组广告想展现的产品与主题。

案例赏析： 如图1-32所示，这组Convivencia Sin Violencia推出的反暴力犯罪的公益广告，采用火柴人或物品剪影的表现形式，反映了因纠纷、枪支泛滥、暴力犯罪等原因造成的悲剧。火柴人或物品剪影这种图形语言，可以被绝大多数受众所解读。画面的背景色采用柔和的中性色，既突出了创意图形，又通过色彩所营造的感觉表达了"少一点戾气，多一点和平"的祈愿。

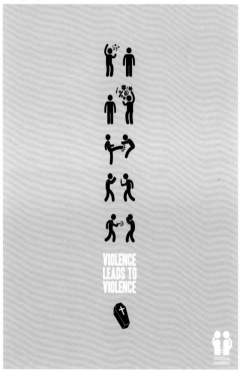

图1-32 公益广告《暴力带来的伤害》（续）

二、内涵的寓意性与表现手法的创意性

图形设计者在创作过程中，不仅赋予图形更多美感，还将创作意图、象征、寓意等融入其中。表现手法极具创意性的图形蕴含了丰富的语义，留给受众无尽的哲理启示与想象空间。从这个意义上讲，图形是语言和文字的良好补充，它可以表现出语言和文字表达不出的情感意境，达到"只可意会，不可言传"或"回味无穷"的效果（见图1-33至图1-41）。

图1-34　商业广告《同回忆聊聊天》

图1-33　公益广告《阅读与想象》

案例赏析： 如图1-33所示，在这组Comeco De Vida推出的盲文翻译者招募计划的公益广告中，视觉障碍者的手抚摸小红帽、罗宾汉的脸庞，寓意将图书翻译为盲文，配合"他们能阅读，他们能想象"的广告语，主题得以深化，受众的情感共鸣被激发出来。

案例赏析： 如图1-34所示，在这组伊斯坦布尔玩具博物馆的商业广告中，玩偶象征美好的童年时光，画面充满了怀旧气息。

图 1-35　公益广告《别让他们逝去》

案例赏析：如图 1-35 所示，这组马德里编辑协会推出的公益广告，广告语分别是：

"如果你花太多时间在游戏上，并不是所有被你破坏的东西都能为你赢得分数——读一本书吧！"

"如果你花太多时间在追肥皂剧上，失败的不只是蹩脚的演员，还有你——读一本书吧！"

"如果你花太多时间在游戏上，你杀掉的不仅仅是游戏中的敌人，还有你成长的机会——读一本书吧！"

画面中的图形都极具象征性与寓意性：《愤怒的小鸟》等代表游戏，《堂吉诃德》《白鲸》《小王子》代表书，将处于对立关系的二者在灰暗的画面中同时展现，可引发受众的自我反省："我是否在游戏上浪费了太多时间？是不是该好好读一本书了？"

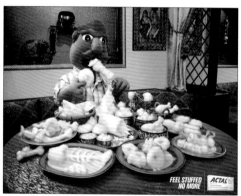

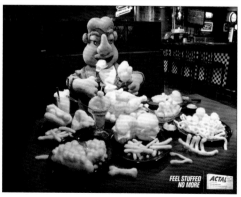

图 1-36　商业广告《如同嚼棉花》

案例赏析：如果你的消化系统出了问题，那么再美味的食物吃起来，也会如嚼棉花般令你感到难受。如图 1-36 所示，这组 Actal 胃药的商业广告，将美食与棉花同构，形象地反映了这个问题。比起文字语言或口头语言的描述，这种直观的图形语言更容易戳中目标受众的痛点，引发他们的情感共鸣："这广告真是太了解我的痛苦了！"

案例赏析：如图 1-37 所示，这组 Unibratec 科技培训学校的商业广告，广告语是："科技日新月异，连原始人/罗马人/维京人都在不断学习，你呢？"比起展示精英人才形象的惯常表现手法，这种创意十足的表现手法更具说服力。

案例赏析：如图 1-38 所示，在这组 ParkShopping 推出的捐赠玩具的公益广告中，玩偶的手从坟墓中冲出，寓意旧玩具在新主人那里得到新生。

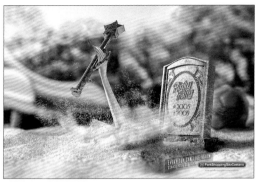

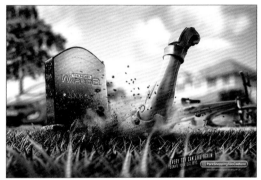

图 1-38　公益广告《新生》

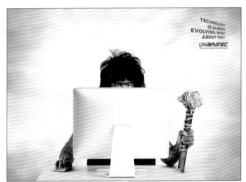

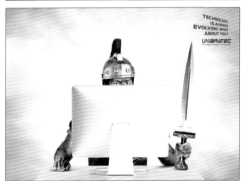

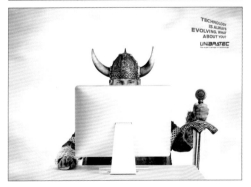

图 1-37　商业广告《连他们都学编程了》

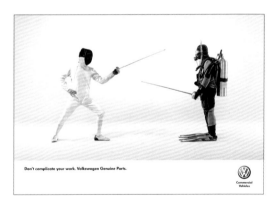

图 1-39　商业广告《别把问题复杂化》

案例赏析：如图 1-39 所示，在这幅大众汽车原装零件服务的商业广告中，右边的花样击剑选手虽然全副武装，但他选择的居然是潜水装备。设计师以"驴唇不对马嘴"式的表现手法，寓意"非原装零件"。广告语"别把问题复杂化"是点睛之笔，直接将受众的思绪引导到"原装零件服务"上来。

图 1-40　商业广告《好重》

案例赏析： 如图 1-40 所示，在这组 Karuna Santha 胃药的商业广告中，猪、鸡、羊悠闲惬意地压在人物的腹部，象征吃下去的食物无法消化。设计师通过创意图形，将"消化不良"这个抽象化的概念以直观的方式展现于受众眼前，既切中了目标受众的痛点，又强化了受众脑海中的产品印象。

案例赏析： 如图 1-41 所示，这组 Dabur 胃药的商业广告，将人体的消化系统与乐器同构，寓意打嗝、放屁等令人尴尬的问题，表现手法极为幽默。简洁鲜明的背景色与人物剪影完美搭配。

图 1-41　商业广告《音乐人》

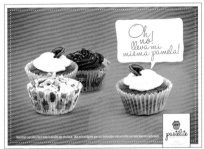

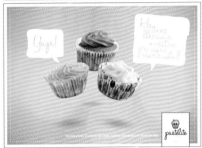

图 1-42 商业广告《多彩小蛋糕》

案例赏析： 如图 1-42 所示，这组 Pastelite 小蛋糕的商业广告，直观高效地传达了商品信息，这个案例很好地诠释了创意图形的"传播的功能性"。

案例赏析： Freegells 是专门生产冰爽型糖果的品牌。如图 1-43 所示，在这组该品牌糖果的商业广告中，暖色系的背景色象征炎热夏季，企鹅、北极熊、滑雪者象征冰爽糖果，二者形成了完美的对比与融合，创造了动感、醒目、劲爆的画面效果，旨在强化受众脑海中的品牌与产品印象。

三、传播的功能性与传播过程的生动性

图形语言的目的是传达信息与情感，因此它天然具有传播信息的功能性，交通指示图形、广告海报等，均是这一特性的具体表现。

此外，因为图形语言具有寓意性和创意性，使得受众解读创作者的创作意图的过程充满了趣味性、探索性、游戏性和互动性（见图 1-42 至图 1-50）。

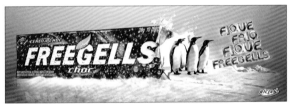

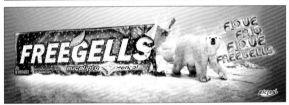

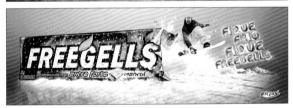

图 1-43 商业广告《夏日中的冰凉》

案例赏析： Tchica 女装，品牌理念是为独立、自信、强大的女性设计不失甜美感的服装。如图 1-44 所示，在这组该品牌女装的商业广告中，设计师采用彩绘插画的表现形式，画面充满唯美梦幻之感，但女主角不再是等待王子施救的柔弱公主，她们要么化身屠龙斗士，解救王子；要么爬上高塔，与心上人相会；要么战胜艰难险阻，吻醒王子。这种一反传统的表现手法，完美诠释了品牌理念。

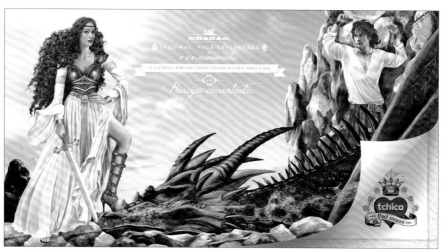

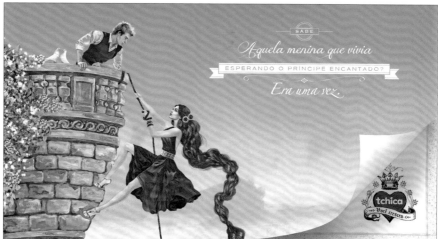

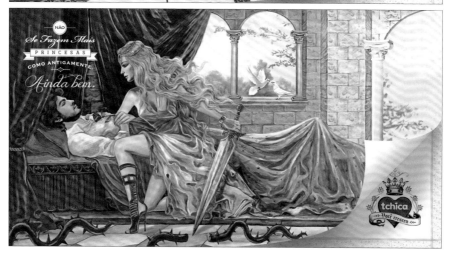

图1-44 商业广告《新时代的公主》

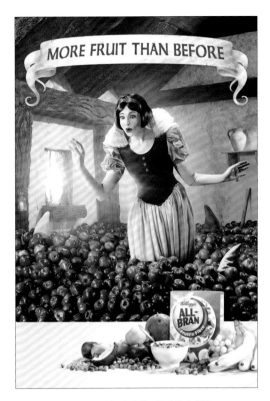

图 1-45　商业广告《更多水果》

案例赏析： 如图 1-47 所示，上图中，有一个危险分子扮成学生，你以为是那个古惑仔？看看第四行第一个人拿的是什么（枪）！下图中，他们中的一个骗了你，你以为是那个古惑仔？看看第四行最后一个人手中的花背后藏的是什么（枪）！

这组 GSR 门厅监控系统的商业广告，以"寻找隐蔽的不同点"的方式展现了超智能安全监控的产品卖点，画面的趣味性和互动性极强。在从"寻找"到"答案揭晓"的过程中，受众的情感也从"探索"发展到"恍然大悟"，品牌与产品印象由此在受众脑海中得到加深。

图 1-46　商业广告《难以抗拒》

案例赏析： 如图 1-45 所示，这幅家乐氏水果麦片的商业广告，创意源于《白雪公主》中的毒苹果。图形希望重点传达的，是"比以往含有更多水果"的产品卖点。相对于单纯展现产品的惯常表现手法，这种"有梗"的表现手法既能高效传达商品信息，又赋予画面更多妙趣。

案例赏析： 如图 1-46，在这组 Fleischmann 蛋糕的商业广告中，人物无论是与恋人一起看电视，还是遛狗，抑或是踢足球，最终都难以抗拒蛋糕的诱惑，由此夸张地展现了蛋糕的美味。相信大多数受众的目光，都会随着手、鼻、眼的意象图形，最终落到蛋糕的具象图形上，这个过程生动有趣。

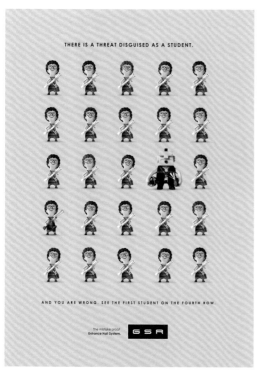

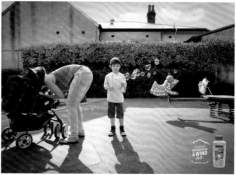

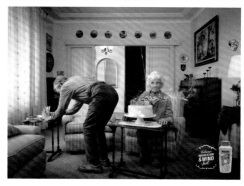

图 1-48 商业广告《突如其来的风》

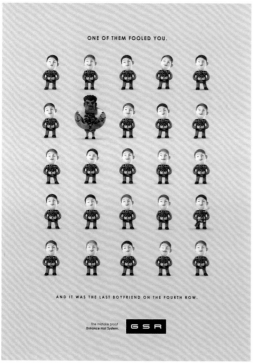

图 1-47 商业广告《眼睛会骗人》

案例赏析： 消化不良等肠胃问题是藏不住的，可能一不小心就会释放一股"突如其来的风"。如图 1-48 所示，在欣赏过这组 Mylanta 胃药的商业广告后，相信无论是被肠胃疾病困扰的人自己，还是其身边人，遇到类似尴尬情形时，脑海中就会跳出这组广告。这就是图形创意的"传播的功能性与传播过程的生动性"在设计实践中的具体表现。

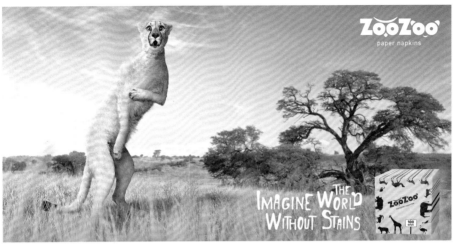

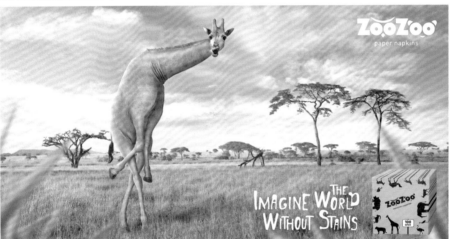

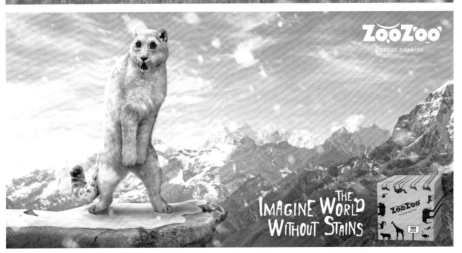

图 1-49　商业广告《想象一下没有污点的世界》

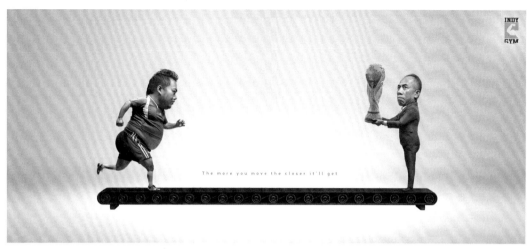

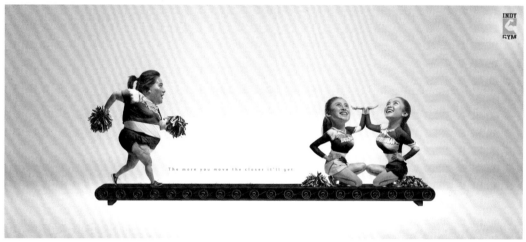

图 1-50　商业广告《越多运动，越近目标》

案例赏析： 如图 1-49 所示，在这组 ZooZoo 纸巾的商业广告中，动物们紧张害羞地遮住私处，模样令人忍俊不禁，幽默地切中了"想象一下没有污点的世界"的主题。精彩的创意，令人印象深刻，使得该广告在同类品广告中脱颖而出。

案例赏析： 如图 1-50 所示，这组 Indy GYM 健身俱乐部的商业广告，超越了二维的局限，受众会自动脑补人物向目标跑去的动态画面。这样的创意设计，既具有发展性与诱导性，可促使受众去解读、互动，又具有代入性与鼓励性，对实现目标后的那种喜悦与激动的联想，很可能会促成购买健身套餐的消费行为。

第四节　图形语言的分类

根据图形语言的表现手法，我们可将其划分为具象图形、抽象图形和意象图形。

一、具象图形的描述性语言

具象图形是自然界中存在的客观形态经过人类的模仿、概括、提炼而形成的图形形态。

由于人类的视觉习惯于感受具体物象，所以具象图形既具有被快速识别的便捷性，又具有抽象图形无可比拟的视觉亲和力或身临其境感。在创作实践中，可以采用"以 A 代 B"的手法，通过一个具象图形来表现某种抽象化概念，例如以"微笑"的表情图形来表现"快乐"或"友好"的概念。

但具象图形有时过于简单直白，缺少生动性，设计这类图形时，应注意充分调动创意元素（见图 1–51 至图 1–58）。

案例赏析： 如图 1–51 所示，这组麦当劳的商业广告，画面被分为三部分：上方是醒目的品牌标志；中部是快餐的具象图形，这是画面的重点；下方是搜索栏的具象图形，这是画面的点睛之笔——受众可以看到画面中部显示的快餐，其名称处于搜索栏下拉热搜词的第一条，由此表明其受欢迎度之高。

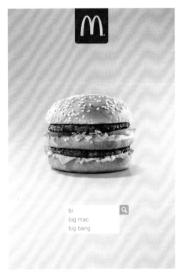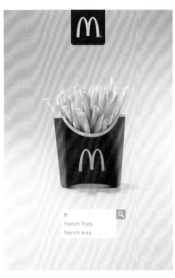

图 1–51　商业广告《热搜第一条》

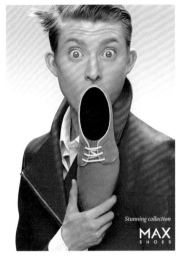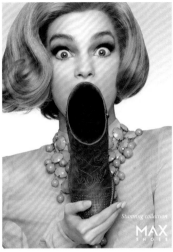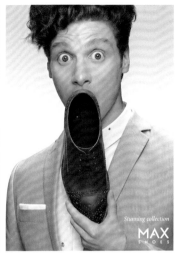

图 1-52　商业广告《哇》

案例赏析：如图 1-52 所示，这组 Max 鞋靴的商业广告，虽然人物与鞋子都是具象图形，但组合在一起，就形成了新的意念——惊叹一双好鞋时"哇"的表情。

案例赏析：如图 1-53 所示，这组 DISAN Agro 种子公司的商业广告，广告语是："滋养、照料种子，就是给健康的作物以生命。"如果展现众多蔬果堆在一起的画面，难免落窠臼，而采用放大细节的表现手法，往往能赋予熟悉的事物以全新的面貌。被放大的蔬果，纹理清晰，看上去像孕肚一般，完美契合了"被呵护的生命"的主题和"追求天然健康"的品牌理念。

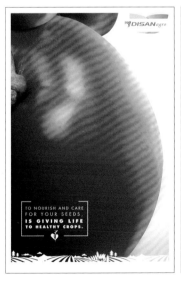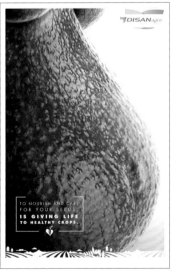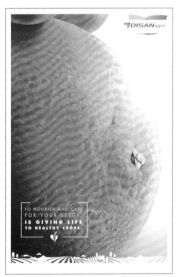

图 1-53　商业广告《被呵护的生命》

案例赏析：如图 1-54 所示，这组 Vitarella 方便面的商业广告，在版式布局与场景设定上做得非常成功：满满一大盘美味方便面的具象图形占据了画面的绝大部分，视觉张力极强，可瞬间吸引受众；受众在忙着玩游戏、工作、学习时，自然不愿意花时间在做饭上，只想高效地吃饱吃好，而画面展现的场景精准地抓住了这一需求点，再配合如此诱人的画面展现，受众在处于上述情景中时，很可能会第一时间想到该款方便面。

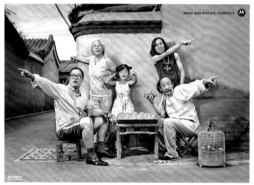

图 1-55　商业广告《幸好有导航》

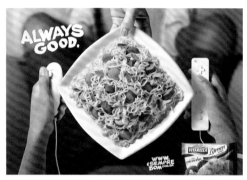

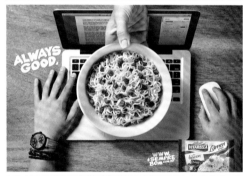

图 1-54　商业广告《满满一大碗》

案例赏析：如图 1-55 所示，这组摩托罗拉导航的商业广告，画面场景是否令你很熟悉：在山间、胡同里问路，热心人各有答案，搞得你不知东西，广告语"幸好有 GPS，得救了"可谓画龙点睛之笔，产品卖点由此被引出。将受众熟悉的情景、场面以汇集化的方式展现出来，也可以使具象图形更富创意。

案例赏析：如图 1-56 所示，在这组唐恩都乐快餐的商业广告中，车饰玩偶、全家福中的人物，由于动作造型与巧妙的位置摆放，看上去好像特别想吃放在车中、桌上的快餐一般。展现角度也是增强具象图形趣味性的手段之一。

案例赏析：如图 1-57 所示，这组 Knuthenborg 野生动物园的商业广告，广告语是："我们的水上乐园开业啦！"为了表现这一主题，长颈鹿套上了游泳圈，老虎戴上了潜水镜，画面萌萌的！

　图形创意设计
Creative Graphic Design

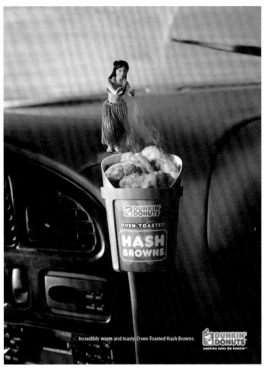

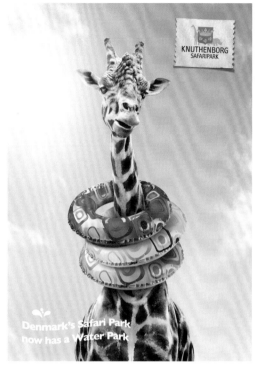

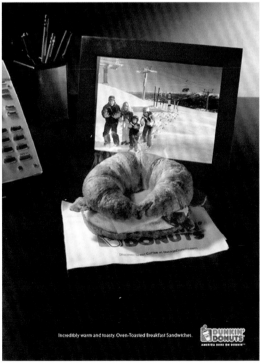

图 1-56 商业广告《好想吃》

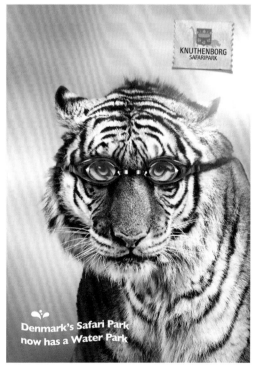

图 1-57 商业广告《水上乐园开业啦》

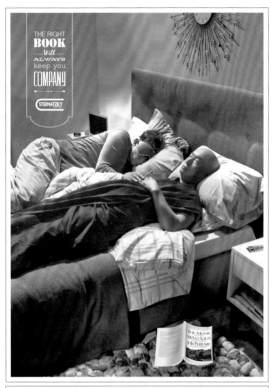

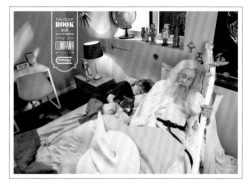

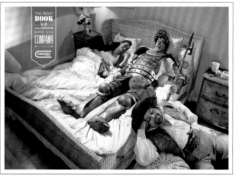

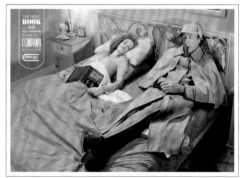

图1-58 商业广告《伴你入睡》

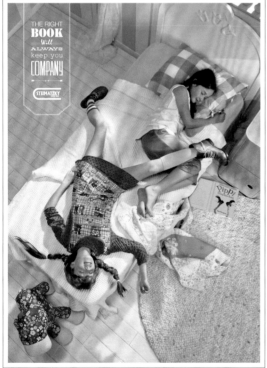

案例赏析：如图1-58所示，在这组 Steimatzky 连锁书店的商业广告中，《卖掉法拉利的高僧》中的朱利安、《长袜子皮皮》中的皮皮、《指环王》中的甘道夫、《堂吉诃德》中的堂吉诃德和桑丘、《福尔摩斯探案集》中的福尔摩斯，这些书中的人物被具象化，躺在读者身边，画面充满了安逸、温馨、宁静、舒心之感。

二、抽象图形的主观性语言

抽象图形可分为几何图形、不规则随意图形和怪诞图形。

几何形是一种逻辑性十分严谨的图形,简洁明快、一目了然,在图形语言中较多传达理性而强烈的规律感、节奏感和韵律感,一般不传达明确具体的信息。不规则随意图形也没有明确的信息内容,也属于抽象意义上的形式美感(见图 1-59 至图 1-62)。

抽象图形通过视觉的愉悦感受与刺激,引发审美意识的共鸣。现代主义绘画对抽象艺术的表现在一定程度上脱离了人类对于自然的再现和模仿,极大地调动了主观的情感因素(见图 1-63 至图 1-64)。

案例赏析: 如图 1-59 所示,这组 Nagem 电视机的商业广告,广告语是:"4K 超高清电视机的像素是全高清电视机的 4 倍,所以你可以看到更多的细节。"受众可以在抽象图形中发现暗藏的图案。这样的设计,既创造了极富视觉个性的画面,又增强了广告的互动性与趣味性。

图 1-59 商业广告《你可以看到更多细节》

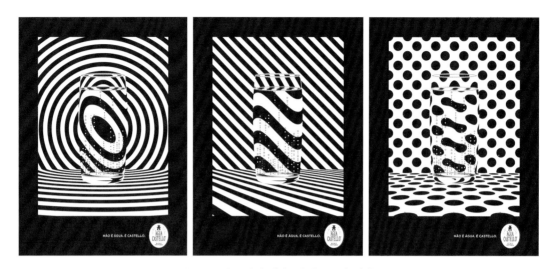

图 1-60　商业广告《这不仅仅是一杯水》

案例赏析： 如图 1-60 所示，这组 Água Castello 矿泉水的商业广告，画面不同于寻常矿泉水的商业广告一贯采用的简洁清新风格。设计师将杯子置于韵律感十足的背景中，一杯矿泉水也能幻化出丰富、动感的视觉效果。整个画面给人劲爽、热烈、欢快的感觉，现代美展露无遗，给受众留下极为深刻的印象，使该品牌的矿泉水从众多同类品中脱颖而出。

案例赏析： 如图 1-61 所示，这组日产汽车的商业广告，广告语是："你可以买这样一辆车：它的外观看似平凡，实则在不同凡响的内部设计中，嵌入了世界上最强劲的引擎之一。" 为了配合与诠释广告语，设计师运用了大面积的视幻图形，增强了画面的现代感与艺术感，让普通的汽车看起来充满了设计感。

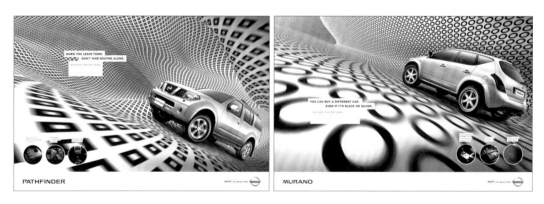

图 1-61　商业广告《貌似寻常，实则不同凡响》

图形创意设计
Creative Graphic Design

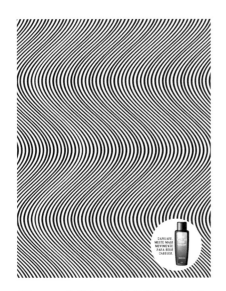

图 1-62 商业广告《让秀发舞动起来》

案例赏析：如图 1-62 所示，这幅 Capilare 洗发水的商业广告，通过曲线的重复构成，营造出强烈的节奏感和韵律感，将洗发水带给头发的柔顺飘逸感展露无遗。

案例赏析：quattro 是奥迪四驱技术的注册商标。如图 1-63 所示的这幅 quattro 的商业广告，将汽车隐藏于埃舍尔（荷兰科学思维版画大师，20 世纪独树一帜的艺术家）的名作中，增强了画面的探索性和趣味性，以此增强受众对 quattro 的印象。

案例赏析：《记忆的永恒》是西班牙著名画家萨尔瓦多·达利的代表作之一，是超现实主义名作。从图形语言的范畴来讲，它属于抽象图形。如图 1-64 所示，这幅雷克萨斯汽车的商业广告，对该画进行了再创作，设计师将原画中的钟表置换为方向盘、仪表盘等汽车零部件。对艺术名作进行再创作这种常用的风格化手法，与"每一个零件都是杰作"的主题形成了完美的融合。

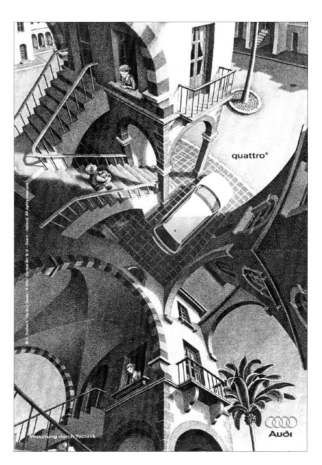

图 1-63 商业广告《找寻》

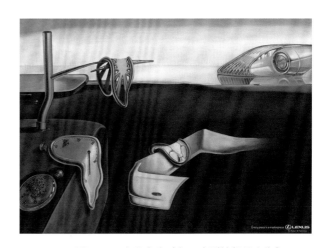

图 1-64 商业广告《每一个零件都是杰作》

三、意象图形的哲理性语言

意象图形是人类根据主观意念，以客观事物形态为原形，经过对其再创造而成的图形。它的形态脱离了简单模仿、描述的范畴，以传达某种信息或情感为目的，受众需要通过引申、比喻、联想等方法解读其内在含义。

意象图形是一种高效率的视觉传达图形，它既是清晰准确的视觉符号，更被赋予了深刻丰富的意义。其中，图形的具象部分起引导和指认作用，引导受众调动大脑中储存的相关信息，去解读图形的意象部分，使图形的深层含义被解读出来。图形的意象部分是设计师与受众的互动空间，在这里，意念得以交流，信息得以深化。一幅精彩的意象图形，不仅能在视觉上带给受众极高的艺术享受，其内在意义更能激发受众的情感共鸣（见图1-65至图1-71）。

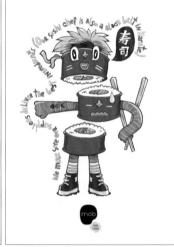

图1-65 商业广告《新鲜有趣的食物》

图形创意设计
Creative Graphic Design

图1-66　商业广告《亲吻自己的屁股》

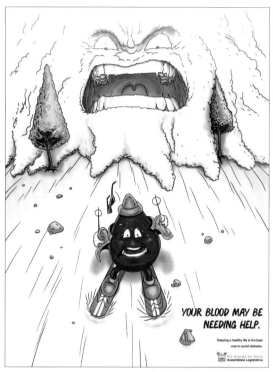

案例赏析：如图1-65所示，这组Mob餐饮公司的商业广告，将各种食物与活泼可爱的卡通人物造型同构，切中"新鲜有趣的食物"的主题，画面动感鲜活。

案例赏析：在西方，对上司溜须拍马的行为，俗语中称为"亲吻人家的屁股"。如图1-66所示，在这组Capital创业贷款服务的商业广告中，人物亲吻自己的屁股，寓意通过贷款进行创业，做自己的老板，再也不用巴结奉承上司了。幽默的画面，在需求点和情感上瞬间打动目标受众（希望创业的人士）。

案例赏析：如图1-67所示，在这组Assembleia Legislativa推出的预防糖尿病的公益广告中，白砂糖化身为雪崩恶魔，呼啸着要吞噬滑雪中的血液；方糖成了敌人，正在围攻受伤的血液。萌萌的画面，以一种温和可爱的表现方式，提醒受众养成"减糖"的好习惯。

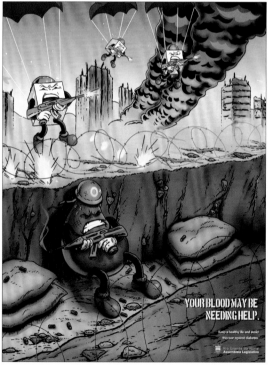

图1-67　商业广告《拯救你的血液》

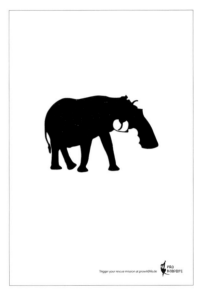

图 1-69 公益广告《象牙·扳机》

案例赏析： 如图 1-68 所示，在这组 Espasmo Tropin 养胃口服液的商业广告中，猪、牛、羊、鸡、鸭等动物挤满了泳池、渡船和地铁，寓意胃胀、不消化等胃部不适症状，创意图形既幽默又贴切。

案例赏析： 如图 1-69 所示，在这幅 Pro Wildlife 推出的公益广告中，大象的鼻子、象牙同猎枪进行了同构，象牙被艺术化为猎枪的扳机，寓意大象因象牙贸易而遭到猎杀。据估计，象牙贸易导致全世界每年有约 3 万头大象丧命于偷猎者的枪口下。在全球推动限制猎杀非洲大象的行动中，亚洲许多国家已经宣布象牙买卖为非法行为。中国从 2018 年 1 月 1 日开始，禁止一切象牙制品买卖。让我们携起手来，共同抵制象牙贸易，拒绝消费野生动物制品。没有买卖，就没有杀戮！

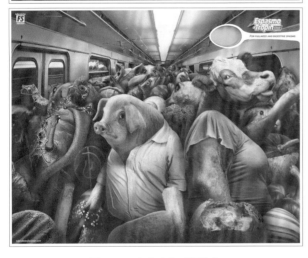

图 1-68 商业广告《拥挤》

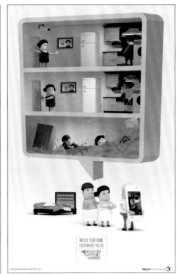

图 1-70 商业广告《真相》

案例赏析： 如图 1-70 所示，在这组 Telkom 智能家居监控的商业广告中，女佣卖掉了孩子，谎称是外星人劫走的；孩子玩火引发了火灾，谎称是龙喷火造成的；妻子红杏出墙被丈夫撞破，谎称她和管道修理工之所以包裹着浴巾，是因为管道破裂，使得家里"水漫金山"。可他们不知，不管自己的演技有多高超，在智能家居监控录下的证据面前，一切都是幼稚的、徒劳的。

案例赏析： 众所周知，西班牙人、印度人说的英语，母语口音非常重。如图 1-71 所示，在这组 English Plus 英语培训学校的商业广告中，巨大的舌头追赶着印度的耍蛇人、西班牙的斗牛士，寓意去掉母语口音，让英语发音更地道纯正。

图 1-71 商业广告《地道英语》

实践训练

根据本章介绍的图形的分类和特点，以"烟蒂污染""塑料污染"等环保问题为主题，设计若干组公益广告，尺寸自定（见图1-72至图1-75）。

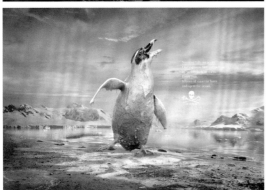

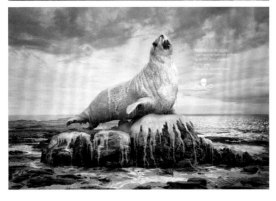

图1-72 公益广告《哀嚎》

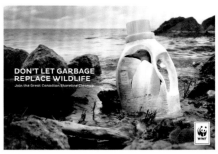

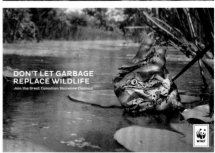

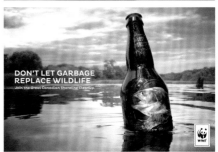

图1-73 公益广告《死亡牢笼》

案例赏析： 过去20多年来，每年都会有数十万志愿者在全世界范围内清洁海岸，回收垃圾，他们最常捡到的垃圾之一就是烟蒂，仅2013年一年就捡到了200多万个。烟蒂中含有尼古丁、焦油、多环芳烃等多种有害物质，烟蒂的制作材料醋酸纤维也难以被自然降解。烟蒂进入自然水体后，对水生动物造成的严重危害是不言而喻的。如图1-72所示，这组Sea Shepherd推出的公益广告，将海鸟、企鹅、海豹等动物与烟蒂的意象同构，动物们在被污染的环境中哀嚎，深刻反映了上述问题。

图形创意设计
Creative Graphic Design

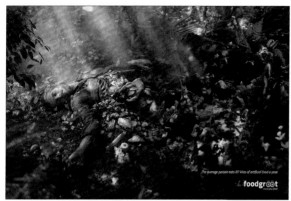

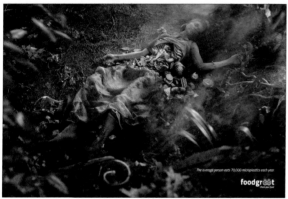

<div style="text-align:center">图 1-74 公益广告《吃塑料而亡》</div>

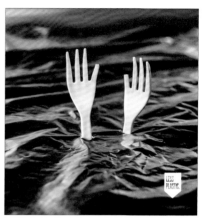

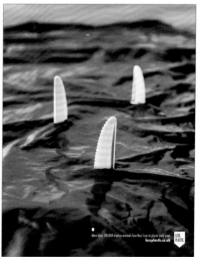

案例赏析： 如图 1-73 所示，在这组世界自然基金会推出的公益广告中，塑料瓶、玻璃瓶的包装纸上的动物图画，与野生动物的意象同构，看上去像是动物们被困于这些塑料垃圾中一般。但在自然界中，这种情况是真实发生的，每年都有不计其数的动物因被塑料垃圾缠绕或卡住而亡。我们在生活中随手丢弃的一个包装，可能就会成为它们的死亡牢笼。

案例赏析： 人类已经在自然界中发现太多因误食塑料而死的动物，它们的肚子里装满了塑料垃圾。研究发现，人类平均每人每年摄入 70 000 片微塑料。如图 1-74 所示，在这组 Foodgroot 推出的公益广告中，人因吃下塑料垃圾而死的景象，你以为离我们还很遥远吗？

案例赏析： 如图 1-75 所示，这组 Less Plastic 推出的公益广告，将一次性餐具、塑料袋等塑料垃圾与溺水时挣扎的双手、象征死亡的鲨鱼鳍、摧毁一切的海啸等意象同构——如果人类不停止对自然的破坏，毁灭真的并不遥远。

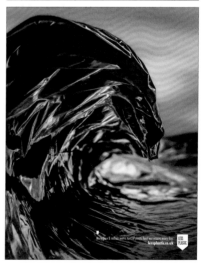

<div style="text-align:center">图 1-75 公益广告《毁灭》</div>

CHAPTER

2

第二章
图形创意的
构形手法

THE TECHNIQUE OF
GRAPHIC CREATIVITY

艺术是一种享受，是一切享受中最迷人的享受。

——罗曼·罗兰

在图形创意的设计实践中，视觉意象主要体现为形的分解与置换、形的意念组合、形的残缺与空白、形的图底共生、肖似形、形的悖论结构与趣味空间、视错觉这七种意象组合形式。

一、形的分解与置换

图形可被分解成若干部分，分解方法有形与影分解、形与背景分解、整体形中的二级形的分离等。分解时应注意，图形分解不是机械的切割，而是按其自身结构进行的自然分解，这样才能够保证部分置换后，整体图形的和谐自然。

图形被分解后，某一部分或某些部分被置换成新的图形，从而形成新的创意图形，受众凭直觉和经验，可解读出新图形所包含的内容与意义。需要注意的是，被置换的部分和原有图形必须存在一定的逻辑联系，而不是硬生生的嫁接，这样才能使意象与意念自然连接（见图2-1至图2-15）。

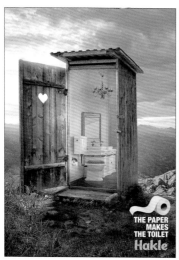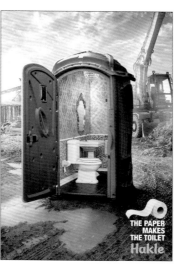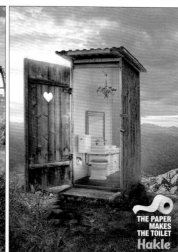

图2-1　商业广告《只要有它》

图 2-2　商业广告《又少操心一件事》

案例赏析： 如图 2-1 所示，在这组 Hakle 卫生纸的商业广告中，工地、野外的简易厕所简陋脏乱，但门内的景象被置换成豪华洁净的家庭厕所，以此寓意"只要有了这款卫生纸，再糟糕的厕所也能让你感觉惬意"，卫生纸那种柔软、舒适的使用体验得以解读。

案例赏析： 如图 2-3 所示，这组 Yo 寿司店的商业广告，将蔬果、海鲜等食材的横截面置换为寿司的意象，彰显了"极致新鲜"的卖点。

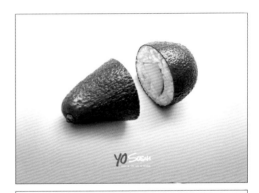

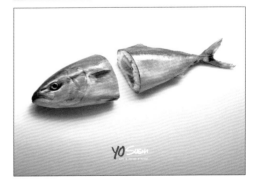

图 2-3　商业广告《极致新鲜》

案例赏析： 如图 2-2 所示，这组 Kalassa 乐园的商业广告，将蹦极、皮划艇、山地自行车等项目的场地中的山石、激流等物，置换为柔软的充气球、抱枕和毛绒玩具，巧妙诠释了主题"又少操心一件事"。又少操心什么事呢？受众自然都能解读出答案——安全。简洁精妙的文案，既强调了来此乐园游玩的安全性，又暗喻了可以尽兴玩耍的畅快体验。

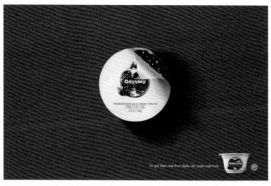

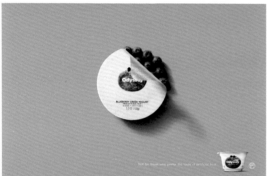

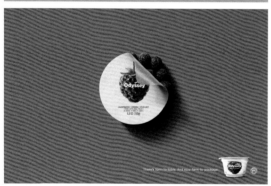

图 2-4 商业广告《献给热爱纯天然的人》

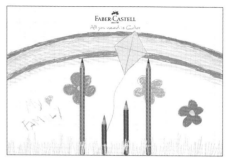

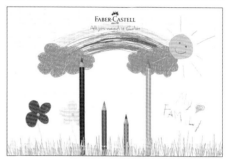

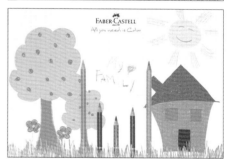

图 2-5 商业广告《我的家庭》

案例赏析：如图 2-4 所示，这组 Odyssey Greek 果粒酸奶的商业广告，将酸奶置换为水果，彰显了"源自新鲜水果，天然健康，果粒满满"的产品卖点。较之千篇一律地直观展示酸奶的具象图形的表现手法，这样的设计更令人印象深刻。

案例赏析：如图 2-5 所示，这组辉柏嘉彩色铅笔的商业广告，将父母和孩子的意象图形置换为彩色铅笔的具象图形，画面充满了快乐、温馨、童趣的感觉。

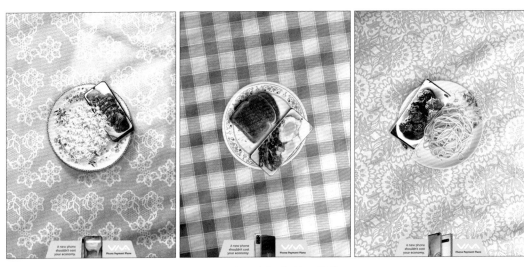

图 2-6　商业广告《手机下饭》

案例赏析：很多年轻人总是追求使用最新的智能手机，哪怕为此搞得自己穷得只能吃干饭，这太疯狂了。如图 2-6 所示，在这组 VIVA 手机分期付款购买活动的商业广告中，肉蛋的具象图形的"实"，被置换为手机屏幕中的肉蛋图片的"虚"。虚实结合的手法，巧妙切中了广告语："手机能下饭？购买新手机，不应影响你的正常生活。"由此将受众的注意力引到分期付款购买活动上来。

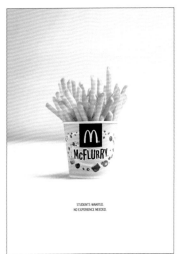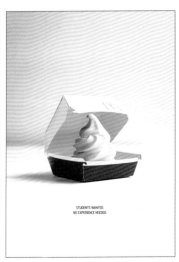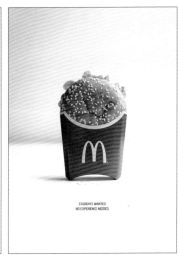

图 2-7　商业广告《不拘一格》

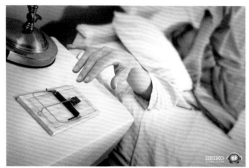

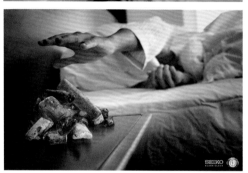

图 2-9　商业广告《看你再敢睡》

图 2-8　商业广告《知名品牌直播》

案例赏析：如图 2-7 所示，在这组麦当劳的招聘广告中，薯条被装在麦旋风的包装中，冰激凌被装在汉堡包的包装中，汉堡包被装在薯条的包装中。精彩的置换，幽默地切中了"招聘学生兼职，无须经验"的主题，同时凸显了独特的品牌理念与个性。

案例赏析：如图 2-8 所示，这组知名品牌直播的商业广告，用真实人物形象代替了 Starbucks（星巴克）、Quaker（桂格）、Versace（范思哲）、Wendy's（温迪国际快餐连锁）等知名品牌标志中的绘画人物形象，既切中了"知名品牌直播"的主题，又强化了受众脑海中的品牌印象。

案例赏析：当闹钟响起时，是不是有按下闹钟后继续睡，结果睡过头了的情况？如图 2-9 所示，这组 Seiko 闹钟的商业广告，将闹钟置换为老鼠夹和热炭。设计师的构思极为巧妙，表现手法幽默，令受众忍俊不禁。

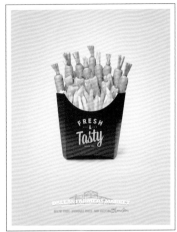

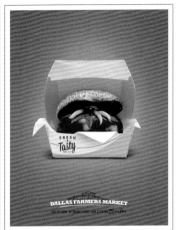

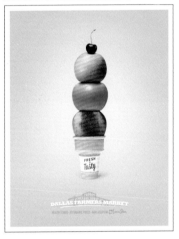

图 2-10 商业广告《健康食品让你更快乐》

案例赏析：如图 2-10 所示，这组 Dallas Farmers 农贸市场的商业广告，将薯条、糖果、汉堡包、冰激凌置换为新鲜蔬果，展现了"健康食品让你更快乐"的主题。画面醒目、清新、明快，充满了蓬勃向上的生气。

案例赏析：如图 2-11 所示，这组 EOS 润唇球的商业广告，将糖果、水果、冰激凌置换为润唇球。如此少女感满满的画面，对年轻女性极富吸引力。

案例赏析：如图 2-12 所示，这组 Sibler Fine 厨具的商业广告，将身穿礼服的模特手中的奢侈品手包置换为厨具，由此树立"高端厨具"的品牌印象。

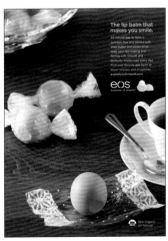
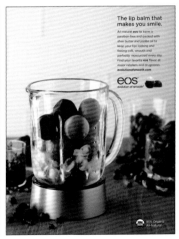
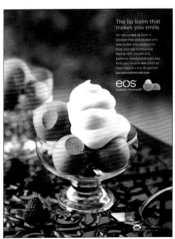

图 2-11 商业广告《快乐！快乐！》

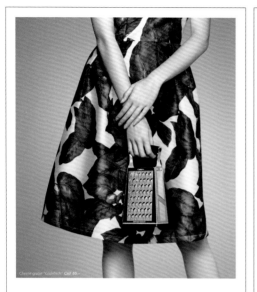

图 2-12　商业广告《奢侈品：厨房中的高端配置》

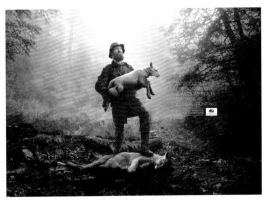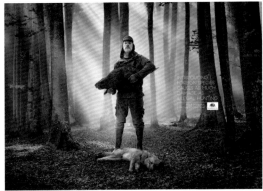

图 2-13 公益广告《新型"猎枪"》

案例赏析： 外来物种侵袭会破坏当地生态的自然性和完整性，危害动植物多样性，它已经发展为全球物种灭绝的第二大原因，但公众对这一问题仍然意识薄弱。如图 2-13 所示，这组 Fundacion Banco de Bosques 推出的公益广告，将猎人手中的猎枪置换为外来入侵物种，由此呼吁公众提高对外来物种侵袭问题的重视。

案例赏析： 有些孩子是没有童年的，他们因为战争、奴役、贫困、虐待等原因，日复一日地从事着繁重的体力劳动。如图 2-14 所示，这组 APAV 推出的公益广告，将童工置换为天线宝宝、泰迪熊等玩偶，这些图形象征孩子们原本应该拥有的快乐童年。玩偶与画面中其他图形在色彩与含义上形成的鲜明对比，令人感到心酸。

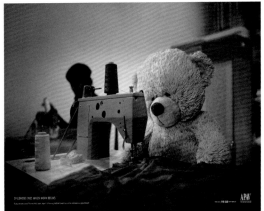

图 2-14 公益广告《童工》

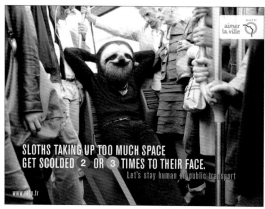

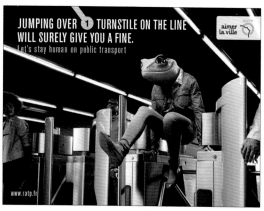

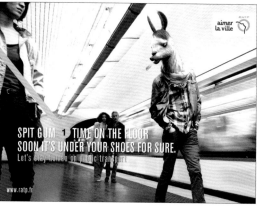

图 2-15　公益广告《疯狂动物人》

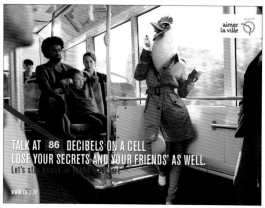

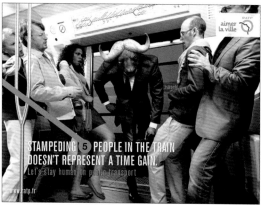

案例赏析：如图 2-15 所示，这组 RATP 推出的公益广告，将在公共场合做出不文明行为的人的头部，置换为相应的动物的头部，由此寓意："在地铁、公交上悠闲地伸直腿，只管自己舒服的人，像不像树懒？旁若无人地大声接打电话的人，像不像公鸡？在车门处横冲直撞的人，像不像公牛？翻越闸机口逃票的人，像不像青蛙？随地吐口香糖的人，像不像羊驼？"

图 2-16 商业广告《即刻畅玩》

二、形的意念组合

形的意念组合是指运用联想的思维方法，以情感为中介，将两个或多个看似不相干的形象巧妙地组合到一起，形成夸张的意念，从而传达信息或情感，并给受众提供无限的联想空间，使"形"与"意"得到有效联结（见图 2-16 至图 2-32）。

案例赏析： 如图 2-16 所示，这组开罗航空公司的商业广告，将沙发与飞机引擎进行组合，家中的沙发看上去就好像飞机头等舱的座椅一般，而人物仿佛投入到畅玩的状态中，画面极富身临其境感。

案例赏析： 如图 2-17 所示，在这组大众货车的商业广告中，货车的意象图形被印在保鲜膜或保鲜袋上，寓意各种型号的货车所提供的便捷运输。

图 2-17 商业广告《各种型号的货车，总有一款适合你》

图 2-18　商业广告《辣出火》

案例赏析： 如图 2-18 所示，这组 De Cabron Chillis 辣酱的商业广告，将人物与火箭的意象同构，视觉效果极为劲爆。

案例赏析： 如图 2-19 所示，在这组通用电气油烟机的商业广告中，设计师将食材与香水瓶的意象进行同构，切中广告语"别让食物变成你的香水"，反映了食物味道染在身上久久不散的问题，由此展现了超强除味的产品卖点。

案例赏析： 开车抛烟蒂引发重大事故的新闻屡见不鲜。如图 2-20 所示，这幅 Gorvenment of Goias 推出的公益广告，将烟蒂与炸弹的意象进行同构，表达了"轻率的行为会导致严重的后果"的主题。

图 2-19　商业广告《食物香水》

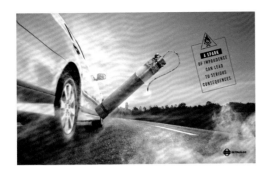

图 2-20　公益广告《烟蒂炸弹》

图 2-22　商业广告《吃的是文化，更是历史》

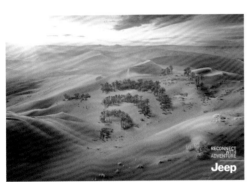

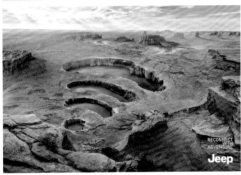

图 2-21　商业广告《连接冒险》

案例赏析：如图 2-21 所示，这组吉普越野车的商业广告，将岩地上的湖泊、雪山上的白雪、沙漠中的绿植与信号连接的意象同构，以开阔粗犷的画面，完美诠释了"连接冒险"的主题，彰显了越野车的卓越性能。

案例赏析：如图 2-22 所示，这组 Mutfak Brasserie 餐馆的商业广告，将埃菲尔铁塔、帝国大厦、比萨斜塔与奶酪等当地特色美食同构，精彩地诠释了"吃的是文化，更是历史"的主题，并暗喻了"原汁原味"的卖点。

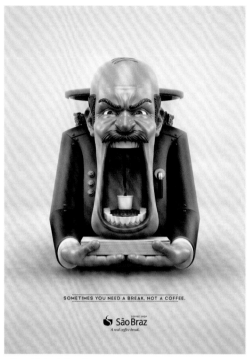

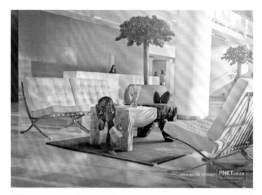

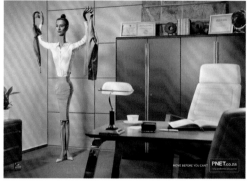

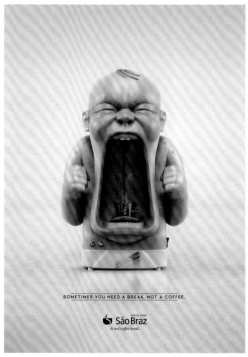

图 2-24 商业广告《趁你还能动时赶紧挪窝》

图 2-23 商业广告《其实你需要的不是咖啡，而是一段喘息的时光》

案例赏析： 如图 2-23 所示，这组 Sao Braz Coffee Shop 咖啡馆的商业广告，将咖啡机同大吼的老板、大哭的婴儿的意象同构，幽默地切中了主题，既间接彰显了咖啡馆的优雅环境，又引发了受众的情感共鸣。

图 2-24 的案例赏析，请见第 62 页。

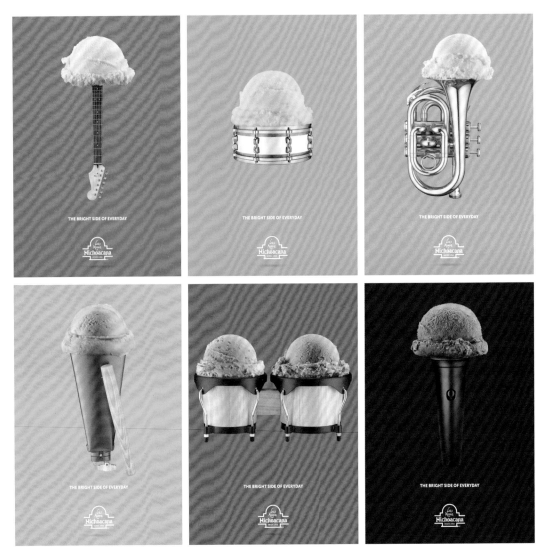

图 2-25 商业广告《快乐每一天》

案例赏析：你是否有这种感觉：觉得自己不适合或不喜欢眼下所处的岗位和所从事的工作，但又不敢跳槽。这样发展下去，你很可能会逐渐变得僵化，最后真的"动不了"了。如图 2-24 所示，在这组 PNet 招聘网站的商业广告中，职场人同茶几、衣架、椅子同构，寓意上述问题。目标受众看到画面，仿佛看到了自己，内心情感由此被激发。

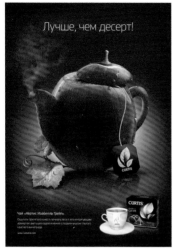
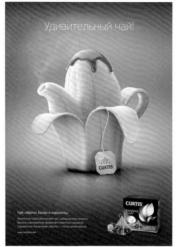
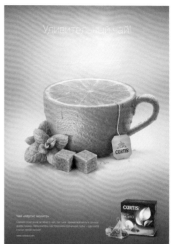

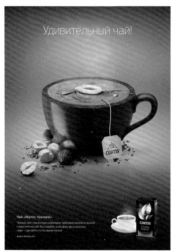
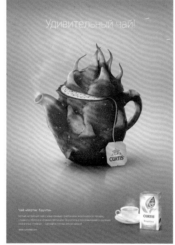
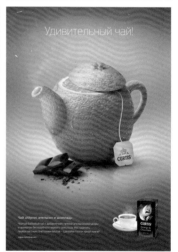

图 2-26 商业广告《沁香》

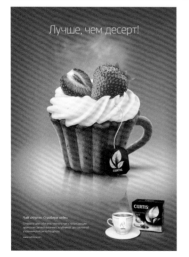

案例赏析：如图 2-25 所示，这组 La Nueva Michoacana 冰激凌的商业广告，将冰激凌与乐器同构，画面效果简洁、清新、明快。

案例赏析：如图 2-26 所示，这组 Curtis 袋装茶的商业广告，将茶具与水果、糕点同构，令人不禁想要闭上眼、深呼吸，品味那股沁人心脾的香气。相对于图 2-25 所示的广告的明快色彩，这组广告采用了低明度的配色方案，营造出品茶时那种惬意、闲适、优雅的氛围。

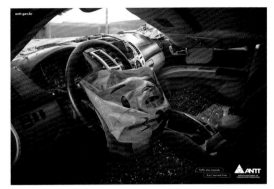

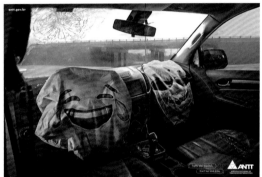

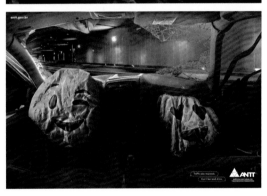

图 2-27 公益广告《表情包气囊》

案例赏析： 有太多交通事故是因为边开车边手机聊天引发的。如图 2-27 所示，这组 Agencia Nacional de Transportes Terrestres 推出的公益广告，将象征手机聊天的表情图形，与象征车祸的安全气囊进行组合。破裂的"表情包气囊"，暗喻了车祸造成的人员伤亡。可爱的表情图形与惨烈的车祸现场的对比与融合，强化了画面的感染力。

案例赏析： 社会对有过犯罪前科的人往往持有偏见，劳动力市场的大门对他们总是关着的，这使得许多人最终又回到犯罪道路上。如图 2-28 所示，这组"第二次机会"职业介绍所（专门为出狱的人提供就业帮助）的公益广告，将社会中的人与监狱的铁丝网的意象同构，反映了上述问题。

图 2-28 公益广告《第二次机会》

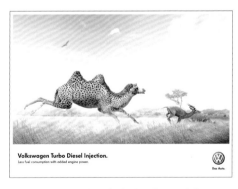

图 2-29 商业广告《速度与耐力》

案例赏析：如图 2-29 所示，这幅大众汽车的商业广告，将代表速度的猎豹与代表耐力的骆驼进行同构，由此幽默而形象地诠释了"涡轮增压柴油喷射"技术（增加发动机动力，减少燃料消耗）。

案例赏析：如图 2-30 所示，这组 Atma 吹风机的商业广告，将吹风机与美发师的手同构，形象地切中主题。低明度的背景营造出简洁、高雅、时尚的氛围，并将受众视线集中于模特与吹风机的视觉组合上。

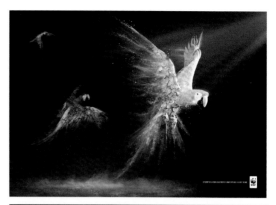

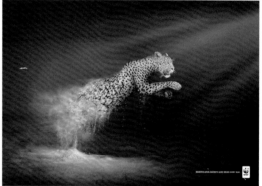

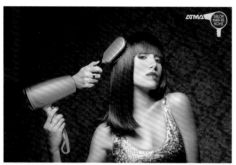

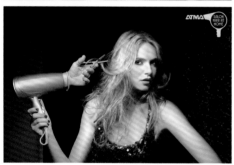

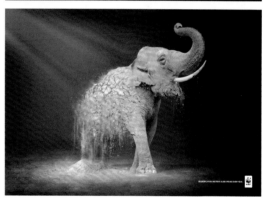

图 2-31　公益广告《荒漠化》

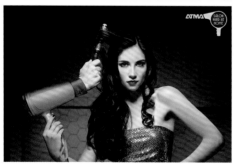

图 2-30　商业广告《家中的美发专家》

案例赏析：荒漠化被称为"地球的癌症"，它不仅威胁着全球近 2/3 的国家和地区、约 1/5 的人口，还会使越来越多的野生动物失去生存空间，严重威胁物种的多样性。如图 2-31 所示，这组世界自然基金会推出的公益广告，将动物的身体与沙子同构，反映了上述问题。

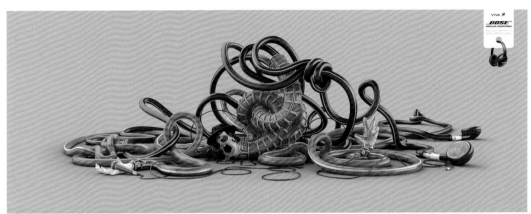

图 2-32　商业广告《缠死了》

案例赏析：如图 2-32 所示，这组 BOSE 无线耳机的商业广告，将缠绕的耳机线与迈克尔·杰克逊等巨星的卡通形象同构，由此引出该款无线耳机的产品卖点——不会有耳机线缠绕的问题。该广告对目标人群的需求痛点抓得非常精准，创意图形与简洁背景组合而成的独具个性的画面，对年轻一族具有强烈的吸引力。

三、形的残缺与空白

图形的残缺与空白，可以给受众留下广阔的想象空间。这种表现手法具有如下两大优势。

首先，真正有表现力和感染力的不完全形，能充分调动受众的想象力，达到"形有尽而意无穷"的境界。

其次，简化或舍弃无关紧要的部分，视觉重点就会被突出出来，设计师的真正意图可实现高效传达（见图2-33至图2-41）。

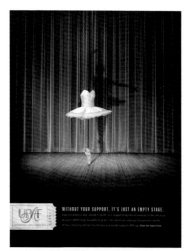

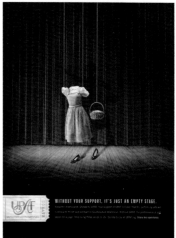

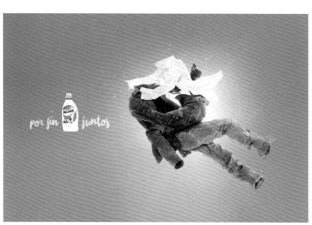

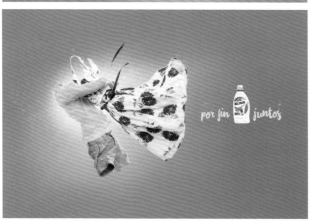

图2-33 商业广告《快乐清新》

图2-34 公益广告《空舞台》

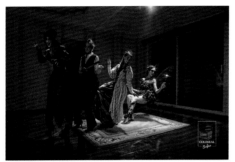

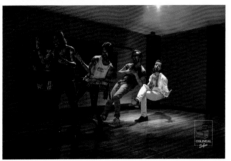

图 2-35　商业广告《放松点》

案例赏析： 如图 2-36 所示，这组 Australian Frontline Machinery 越野车的商业广告，在画面的主体部分中，设计师隐去了越野车的具象图形，受众的注意力可以更多地集中于乘坐者舒适愉悦的表情上，接着视觉自然引到画面下方的产品展示与广告文案上。

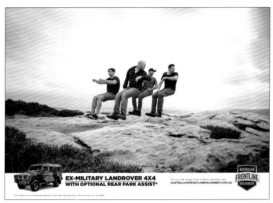

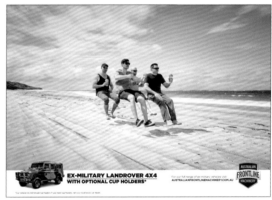

案例赏析： 如图 2-33 所示，这组 Micolor 洗衣液的商业广告，隐去了人物的具象图形，使受众的注意力更多集中于服装上，既展现了产品卖点，又促使受众想象人物在一起时的欢乐场面，增强了广告的互动性。

案例赏析： 如图 2-34 所示，在这组联合表演艺术基金会募捐活动的公益广告中，"残缺"与"展现"构成了巧妙的组合，诠释了"没有你的支持，这就是一个空舞台"的主题。

案例赏析： 有一千个使用者，就有一千个舒适标准。如图 2-35 所示，这组 Colineal Sofas 沙发的商业广告，隐去了沙发的具象图形，将受众的视觉集中于人物从紧张或亢奋状态到放松或淡然状态的变化过程。这样的设计既增强了画面的互动性，又留给受众丰富的想象空间，巧妙规避了众口难调的问题。

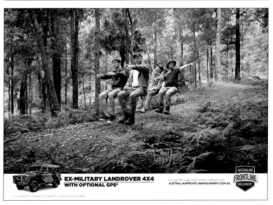

图 2-36　商业广告《全景游览》

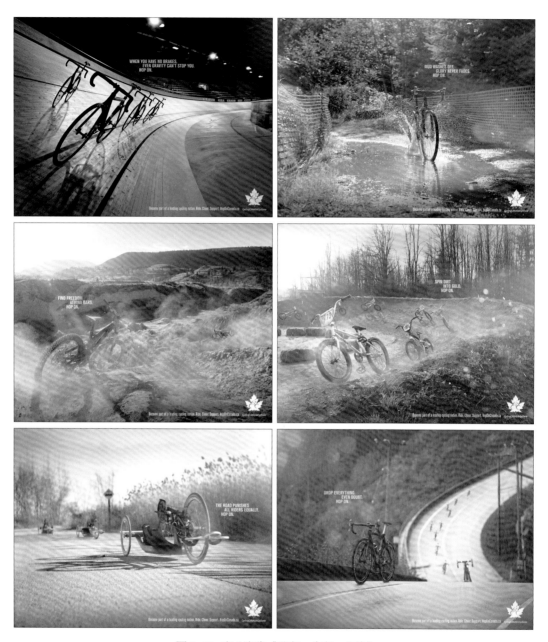

图 2-37　商业广告《骑车·分享·支持》

案例赏析： 如图 2-37 所示，这组 Cycling Canada 自行车俱乐部的商业广告，隐去了骑车者的具象图形，强调了运动场面的热烈、动感，使受众产生极强的代入感，参与的欲望由此被激发。

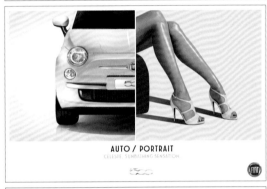

图 2-38　商业广告《自动／名片》

案例赏析：如图 2-39 所示，在这组 Alix Avien 唇膏的商业广告中，墨镜、发饰、眼线与唇膏组合成了女性面部的意象。用唇膏写出的英文名字，切合了"这就是我"的主题，彰显了独特的个性，满足了时尚女性希望展现自我、表达自我的情感追求。简洁醒目的背景色，完美地配合了主题与表现手法，将受众视觉集中在唇膏上。画面效果青春、时尚、动感、鲜活。

案例赏析：如图 2-40 所示，这组 Planet Fit 健身房的商业广告，设计师隐去了运动者的具体形象，配合广告语"实现目标的就是你"，使广告产生了极强的代入感与激励感。画面简洁时尚，动感十足。

图 2-39　商业广告《这就是我》

案例赏析：如图 2-38 所示，这组菲亚特汽车的商业广告，主题是"技术／名片"，画面执行非常成功。设计师采用中分式构图，左边的汽车象征"自动驾驶技术"，对应"技术"；右边的人物象征"时尚个性的外观"，对应"名片"，受众由此可以解读出"你的车就是你的名片"的含义。两部分的具象图形都是不完整的，而两个不完整图形形成了一个更具吸引力的新图形。

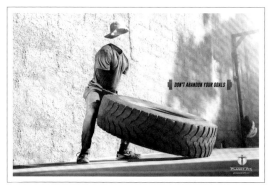

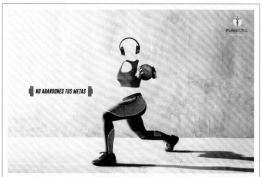

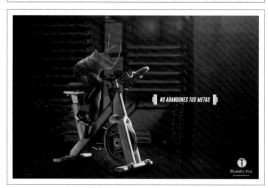

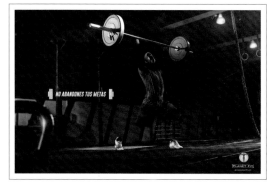

图 2-40　商业广告《实现目标的就是你》

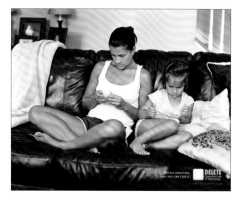

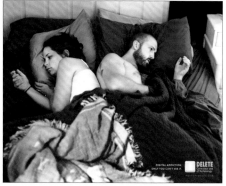

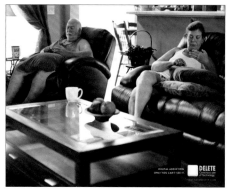

图 2-41　公益广告《新的交流方式》

案例赏析：手机、平板电脑等移动设备给我们的生活和交流方式带来了巨大的改变，目前还很难说这种改变是好是坏。如图 2-41 所示，这组 Delete 推出的公益广告，反映了移动设备带给人们生活的影响。图中隐去了手机、平板电脑的具体意象，既增强了代入感，又引发受众更深层的思考。

四、形的图底共生

"共生"原是生物现象，是指两个互无关系的生物通过结合而产生新的生物形态。将共生原理运用到设计中，便产生了共生图形（也被称为正负图形）。共生图形是指以相互依存为前提而共同存在的两个图形，二者缺一不可，当一方消失时，另一方也就无法存在。

共生图形以线或面为依存条件，当人们关注一幅共生图形时，总是会有选择地将少数事物或形态作为知觉的对象，被知觉的对象好像从中跳了出来，而其他形态则退到了后面。跳出来的形态就是知觉的对象，而退到后面去的形态就是背景。

共生图形显现出模棱两可性，它创造了一个特殊的形体，但前提是必须保证图形的集合性与完整性。互为图底的造型结构，在不直接展现物形轮廓的情况下，常常可以使隐藏的图形获得神秘的视觉效果和极强的心灵震撼，从而较好地完成视觉的转移与意念的转换（见图2-42至图2-46）。

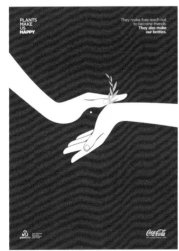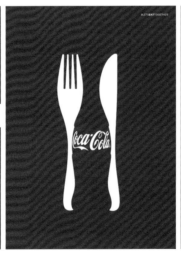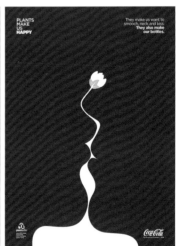

图2-42　商业广告《可口可乐》

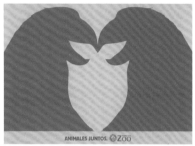

图 2-43　商业广告《息息相关》

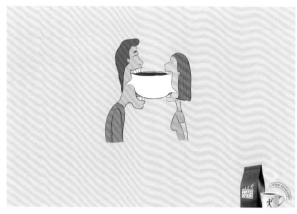

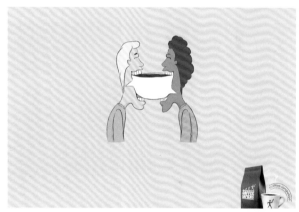

图 2-44　商业广告《咖啡与畅聊》

案例赏析： 如图 2-42 所示，这组可口可乐的商业广告，三幅图的正负形意象分别是"双手与和平鸽""刀叉与可乐瓶""小花与亲吻的人"。画面的主色是可口可乐标志性红色，画面简洁、醒目，富有妙趣。

案例赏析： 如图 2-43 所示，这组布宜诺斯艾利斯动物园的商业广告，每幅图中均包含两种动物组成的正负形。这样的设计，既契合了物种之间息息相关的生态链理念，又增强了画面的互动性与趣味性。

案例赏析： 如图 2-44 所示，在这组 Sapiens 咖啡的商业广告中，对称的人物为正形，象征双方交谈的对话框构成了咖啡杯的负形。简洁的画面搭配精彩的创意图形，给人极为愉快的视觉体验，令人联想到与恋人或朋友边饮咖啡边畅聊时的美好场景。

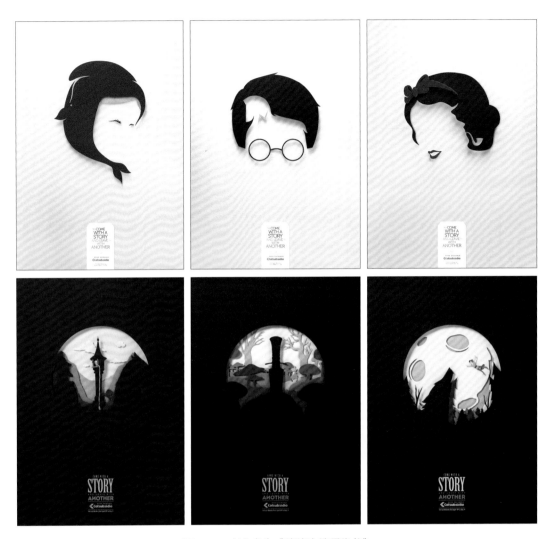

图 2-45 商业广告《猜猜这是哪些书》

案例赏析： 如图 2-45 所示，在这组 Colsubsidio 二手书交换中心的公益广告的正负形图形中，你能解读出几本书的相关意象？答案分别是：《格林童话》中的小红帽和《白鲸》中的白鲸，《特洛伊》中的木马和《哈利·波特》中的哈利，《福尔摩斯探案集》中的福尔摩斯和《格林童话》中的白雪公主，《格林童话》中的莴苣姑娘和《堂吉诃德》中的堂吉诃德，《爱丽丝梦游仙境》中的爱丽丝和《石中剑》中的剑，《小飞侠》中的彼得潘与《狼人》中的狼人。

案例赏析： 如图 2-46 所示，这组 JBL 降噪耳机的商业广告是 2017 年戛纳广告节获奖作品。图中，降噪耳机的负形图形以空白的手法展现出来，既与色彩复杂的正形图形形成对比，又留给受众丰富的想象空间。

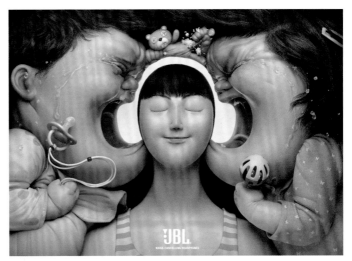

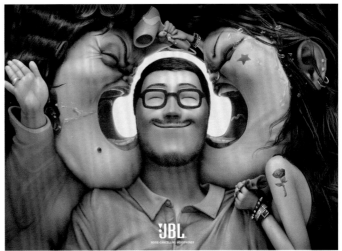

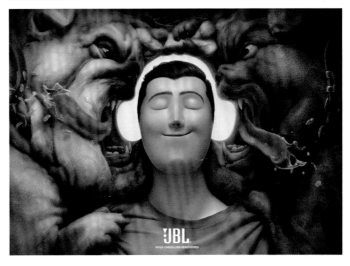

图 2-46　商业广告《嘈杂中的宁静》

五、肖似形

肖似形是指通过对现实中物象的重新审视与视角转移，使图形表现出全新的概念，从而实现自然物象的语义再发现。从自然物象上发现新的视觉意义，往往是最难得的，但也最容易博得受众的认同。在这里，图形的整体形态相似性是关键。通过整体结构或质感的同构，可以物导出另一种概念或意境，从而使受众产生生动和富有情趣的联想，并领会创作者的设计意图（见图2-47至图2-56）。

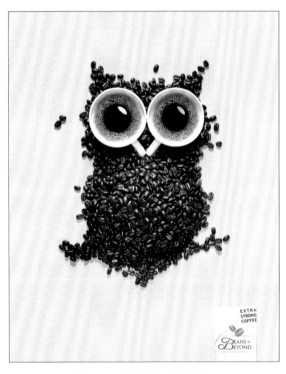

图2-47 商业广告《夜猫子》

案例赏析： 如图2-47所示，这幅Beans&Beyond咖啡的商业广告，利用咖啡杯与咖啡豆组成了猫头鹰的意象，画面萌萌的！

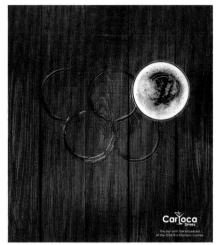

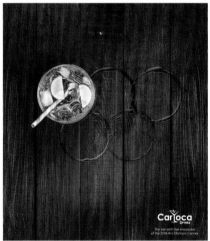

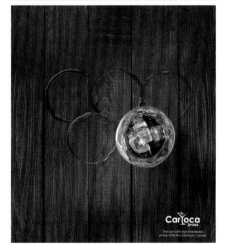

图2-48 商业广告《奥运五环》

案例赏析： 如图 2-49 所示，这组 Parque Duraznos 奢侈品电商平台的商业广告，将首饰、鞋包、皮带等奢侈品组合成花的意象，创造出高端、奢华、典雅的画面质感，符合目标受众的审美。

案例赏析： 如图 2-50 所示，这组麦当劳的商业广告，将家具艺术化为汉堡包的意象，将汉堡包与包装袋艺术化为豆荚的意象，将座椅艺术化为薯条的意象，画面妙趣横生。

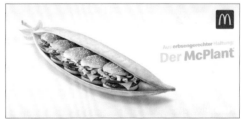

图 2-49　商业广告《鲜花配美人》

案例赏析： 如图 2-48 所示，这组 Carioca Drinks 酒吧于 2016 年里约奥运会时推出的商业广告，其宣传卖点是"边与朋友畅饮，边一起观看奥运赛事"。饮料与杯子水印组成了奥运五环的意象，既切中了主题，又做到了重点突出。

图 2-50　商业广告《麦当劳》

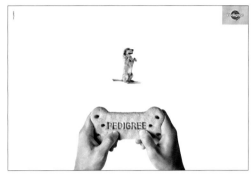

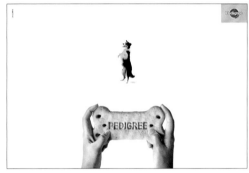

图 2-52 商业广告《遥控器》

图 2-51 商业广告《马上送达》

案例赏析： 如图 2-51 所示，这组 ALLO 电商平台的商业广告，将手机、吹风机、电子手表等商品组合成机器人的意象，而这个"机器人"正忙着奔向用户家。这样的设计既展现了该电商平台物流系统的智能与便捷，又令画面软萌可爱，瞬间俘获受众的心。此外，明净柔和的背景色赋予画面便宜、贴心、安稳之感。

案例赏析： 如图 2-52 所示，这组 Pedigree 狗粮的商业广告，利用狗饼干与游戏机遥控器的形似性，寓意狗狗的聪明乖巧，受众自然可以解读出深层含义：狗粮营养丰富、配比合理，可以保证狗狗的健康。

案例赏析： 如图 2-53 所示，在这组麦乐送的商业广告中，外卖保温箱被设计成汉堡包、薯条、一次性咖啡杯的造型。设计师采用别出心裁的展现角度与艺术夸张，对麦当劳快餐产品进行了醒目展示，既令画面重点突出，又强化了受众脑海中的产品印象。

图形创意设计
Creative Graphic Design

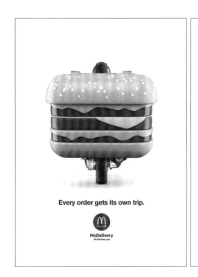
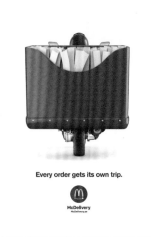

图 2-53 商业广告《麦乐送》

案例赏析：如图 2-54 所示，在这组 Surfrider Foundation 推出的公益广告中，叠在一起的塑料袋好似相拥的情侣；塑料瓶好似相依看夕阳的恋人；而饮料杯盖与烟蒂的组合，则形似阳伞下惬意晒太阳的人，由此切中"自然给了你美景，你却报之以垃圾"的广告语。

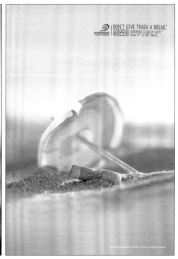

图 2-54 公益广告《回报》

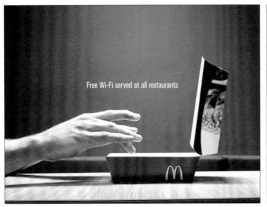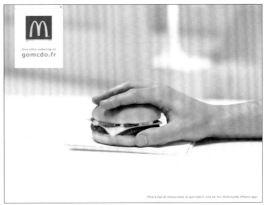

图 2-55　商业广告《更优质服务》

案例赏析： 如图 2-55 所示，这组麦当劳的商业广告，利用笔记本电脑与汉堡包包装盒、鼠标与汉堡包在外形上的相似性，暗喻了网上下单、店内免费 Wi-Fi 等服务，既强化了受众脑海中的产品印象，又令画面充满妙趣。

案例赏析： 如图 2-56 所示，这组巴黎厨校的商业广告，利用法式小蛋糕与香槟酒瓶塞、钻石、玫瑰花在外形上的相似性，组合成了富有妙趣的创意图形。

图 2-56　商业广告《一点小浪漫》

六、形的悖论结构与趣味空间

悖论图形是指把反常态的、荒诞的、不合逻辑的图形组合在一起，从而打破自然界的客观规律或人类社会的常态。不合逻辑的图形，能够造成视觉上的无尽趣味或深意（见图2-57至图2-62）。

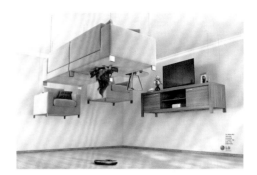

图2-58 商业广告《悬浮》

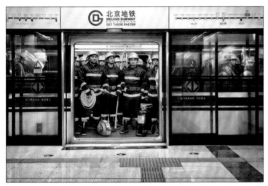

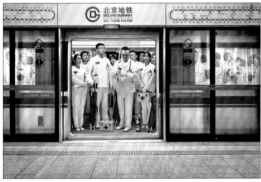

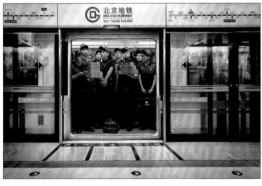

图2-57 商业广告《乘地铁更快》

案例赏析：大城市的交通拥堵问题，你懂的！如图2-57所示，在这组北京地铁的商业广告中，消防员、医生、快递员全都乘坐地铁去完成工作。超现实的画面，幽默地切中了"乘地铁更快"的主题。

案例赏析：使用扫地机器人清理地板，大家都会担心床下、沙发下、桌子下等隐蔽之处的地板清理不到。如图2-58所示，在这组LG扫地机器人的商业广告中，家具全部悬浮于房间中，夸张地展现了"隐蔽角落也可轻松打扫"的卖点。

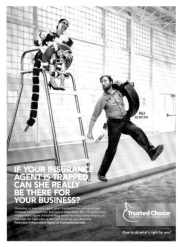
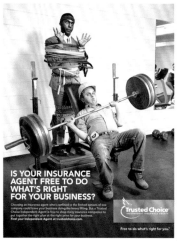
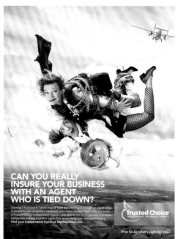

图 2-59　商业广告《你的保险靠谱吗》

案例赏析：如图 2-59 所示，在这组 Trusted Choice 保险公司的商业广告中，在你即将掉入游泳池、被杠铃压伤、坠落地面时，你的保险员却束手无策，由此切中主题："你购买的保险真的靠谱吗？真的有用吗？"受众被引导开始深入思考后，该公司的保险产品的卖点就被解读出来。

案例赏析：如图 2-60 所示，在这组 Jobfest 招聘网的商业广告中，不同职业的人在摇滚舞台上尽情歌舞，寓意"找到一份能点燃激情的、自己由衷热爱的工作"。

案例赏析：拍照时，人们总开玩笑说"防抖靠肘"。如图 2-61 所示，在这组佳能 S90 相机的商业广告中，石像拿着相机玩自拍，幽默地展现了"超强防抖"的卖点。

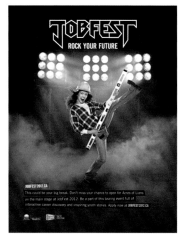
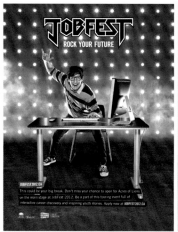
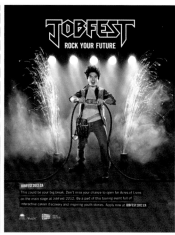

图 2-60　商业广告《让你的未来舞起来》

图 2-61　商业广告《防抖，真的可以靠肘》

案例赏析： AXE 香水，其卖点是可以增强对异性的吸引力。如图 2-62 所示，在这组该香水的商业广告中，一个男性拿着电焊枪，与之一见钟情的女性提着一包爆竹；一个男性提着除草机，与之一见钟情的女性牵的小狗马上要被伤到；一个男性正在修汽车电路，与之一见钟情的女性正在加油。他们眼中只有彼此，全然没意识到即将发生的危险。荒诞的画面，强烈地传达了产品卖点。

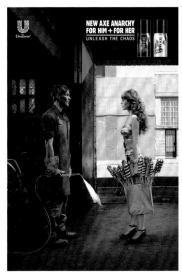
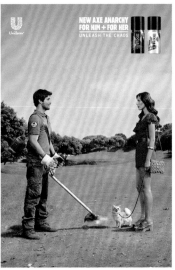
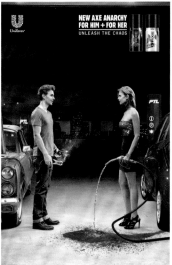

图 2-62　商业广告《一见钟情》

七、视错觉

视错觉图形能给受众带来超乎寻常的视觉刺激，独具个性的视觉效果，可赋予画面更多内涵和趣味（见图 2-63 至图 2-66）。

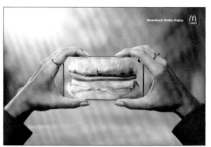

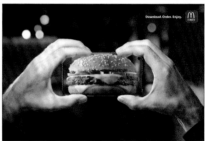

图 2-64　商业广告《下载，下单，享受》

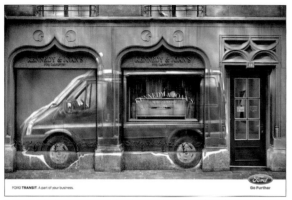

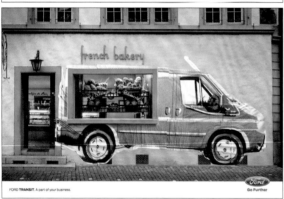

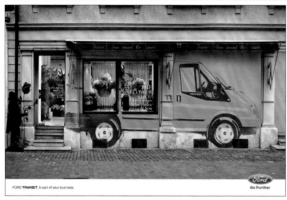

图 2-63　商业广告《超能装》

案例赏析： 如图 2-63 所示，这组福特货车的商业广告，通过虚实结合的手法，形成视错觉图形，直观形象地展示了"超大装载量"的卖点。

案例赏析：如图 2-64 所示，这组麦当劳 App 的商业广告，通过印有快餐图片的手机壳制造视错觉，好似快餐拿在手上一般，以此表现下载 App 进行网上下单的便捷和麦乐送的快速。

案例赏析：无国界医生组织是全球最大的独立人道医疗救援组织，致力于为受武装冲突、疫病和天灾影响，以及被排拒于医疗体系之外的人群提供人道主义医疗援助。如图 2-65 所示，这组该组织的公益广告，是 2019 年 D&AD 广告大赛（平面与户外类）提名作品。广告采用水平对开构图法，以视幻手法反映了该组织"坚守中立立场，不受国籍、种族、宗教、性别、政治等因素影响，只提供人道主义医疗援助"的理念。

案例赏析：狗狗的口气有多重，相信养过狗的人都深有体会，臭臭的嘴巴亲你一口，能把你熏到"怀疑人生"的地步。如图 2-66 所示，在这组 Pedigree 狗狗洁齿棒的商业广告中，仰头的狗狗张开嘴巴，与主人的脸形成了极为精彩的视错觉图形。

图 2-65 公益广告《无论从哪边看，他们都在救人》

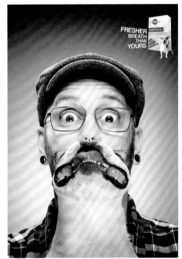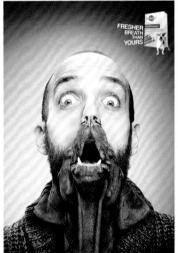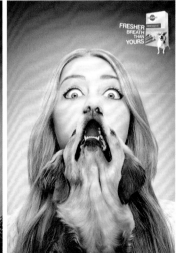

图 2-66 商业广告《比你的口气还清新》

实践训练

根据本章介绍的图形创意中的构形手法，为食品或任何你熟悉的事物设计若干组广告，主题自拟，尺寸自定（见图2-67至图2-75）。

图2-68　商业广告《不只是披萨》

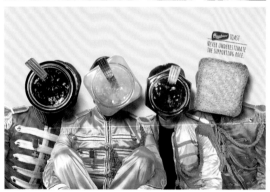

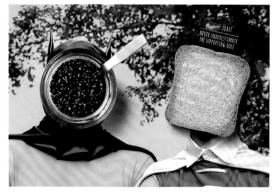

图2-67　商业广告《别低估配角的作用》

案例赏析： 如图2-67所示，这组Bauducco夹馅面包的商业广告，以宇航员、明星组合、《蜘蛛侠》电影人物的海报为底图，用面包片和奶酪、果酱、鱼子酱等覆盖人物头部，完成了图形的"置换"，构形手法与主题展现完美契合。

案例赏析： 如图2-68所示，这组Planet披萨饼店的商业广告，将焗饭、汤、烤肉与披萨饼的意象同构，精彩地诠释了"不只是披萨"的主题。

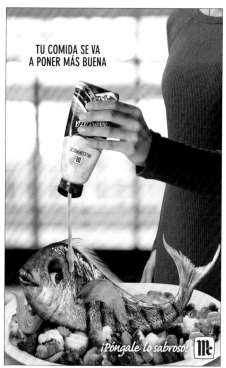

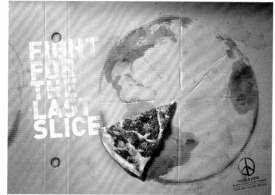

图 2-70　商业广告《为最后一片奋战》

案例赏析： 如图 2-69 所示，在这组 McCormick 调味酱的商业广告中，烤鱼成了可爱的美人鱼，烤鸡成了强壮的健美先生。动感鲜活的画面，充满了萌萌的妙趣。

案例赏析： 随着公众环保意识的增强，越来越多的品牌在营销上会打出"绿色环保牌"。如图 2-70 所示，这组 Pizza&Love 披萨饼店的商业广告，"为最后一片奋战"的主题一语双关，既暗喻披萨饼很大、配料很多，一次根本吃不完，但太好吃了，要"奋战"吃掉最后一片；又暗喻全力践行环保理念，为最后一片森林、冰原"奋战"。画面右下角的广告语做了进一步说明："我们令披萨饼制作不会增加碳排放，包装盒 100% 循环再利用！"设计师利用披萨饼切片和披萨饼包装盒，组合成地球的意象；包装盒上的油渍，形似地球上的大陆；而西兰花、奶酪又与森林、冰原形似，与广告语配合得天衣无缝。

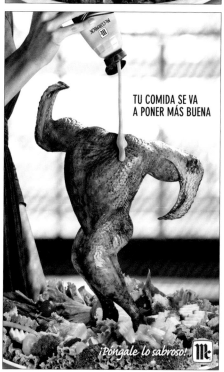

图 2-69　商业广告《秀色可餐》

图 2-71 商业广告《找回状态》

案例赏析： 如图 2-71 所示，这组麦当劳咖啡的商业广告，将汽车修理工、办公室职员、消防员比喻成支离散落的玩偶，寓意"因困倦疲惫而不在状态"，由此进一步引出"帮你找回状态"的产品卖点。

图 2-72 商业广告《有多大，你猜》

案例赏析： 如图 2-72 所示，这幅麦当劳巨无霸汉堡包的商业广告，没有直观展现汉堡包有多大，只展现了绝大部分空着的托盘，把无尽想象力留给受众，由此切中"比你想象的还大"的卖点。

案例赏析： 如图 2-73 所示，这组士力架的商业广告，通过人物面部彩绘来组成视错觉图形，幽默地切中了主题。

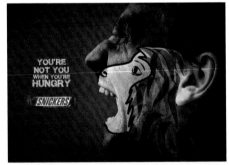

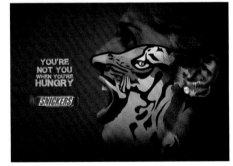

图 2-73 商业广告《横扫饥饿，做回自己》

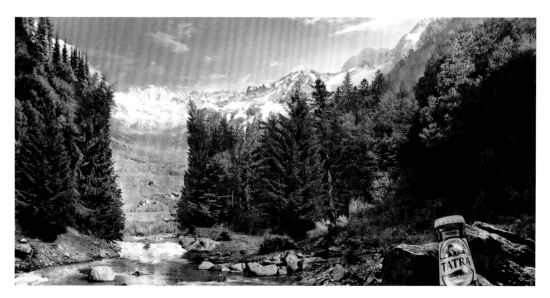

图 2-74　商业广告《回归自然》

案例赏析： 如图 2-74 所示，在这幅 Tatra 啤酒的商业广告中，森林是"正形"，远方的景物是"负形"，二者形成了啤酒杯的意象，而白云则成了酒杯顶端的啤酒花。

案例赏析： 如图 2-75 所示，这组 Del Monte 调味酱的商业广告，广告语是："你负责做饭，我们负责美味！"它有没有令你想起《阿拉丁神灯》？神灯中的精灵，可以实现任何愿望；而这款调味酱中的大厨，可以帮助不会做饭的你烹制出专业级美食。设计师通过超现实的画面，实现了上述创意构想，画面执行较为成功。

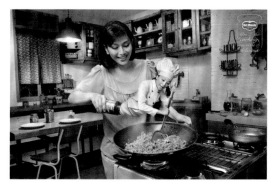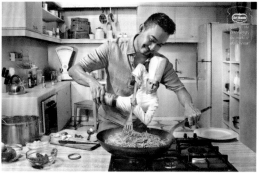

图 2-75　商业广告《瓶中的大厨》

扫码获取本章课件

扫码获取思政内容

CHAPTER

3

第三章
图形创意的
设计思维

THE DESIGN THINKING OF
GRAPHIC CREATIVITY

艺术的使命在于用感性的艺术形象的形式去显现真实。

—— 黑格尔

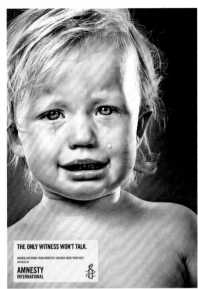

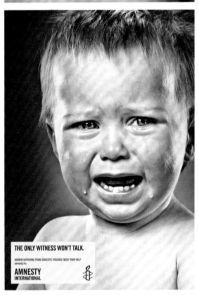

图3-1 公益广告《唯一的目击者还不会说话》

　　图形创意的设计思维主要分为三种，即水平思维、垂直思维和发散思维。在进行设计实践时，我们可以尝试运用多种设计思维，从而得到最优的设计方案。

第一节　水平思维

　　水平思维在《牛津英文大辞典》中的解释是："以非正统的方式或非逻辑性的方式来寻求解决问题的办法。"简单来说就是"寻求看待事物的不同方法和路径"。放到平面广告的设计实践上，我们可以理解为转换视角、对立转换、打破常规、另辟蹊径等手法（见图3-1至图3-18）。

　　我们通过一个故事来进一步解释平面广告设计中的水平思维。在一次烤全鸡的广告大赛上，眼看截止日期就要到了，参赛者们的作品几乎都已完成，作品中的烤全鸡外形也被制作得分外诱人。设计师C没有急于完成作品，而是进行了一番深入思考：即使他作品中的烤全鸡外形同样很完美，也无法保证在众多作品中脱颖而出；如果稍有欠缺，那就意味着淘汰。既然如此，那索性不直观展示烤全鸡的外形了，只展示空空的盘子，以及盘中光彩熠熠的油，广告语是简洁醒目的三个字——卖光了。凭借独具匠心的创意，设计师C一举夺冠。

　　这就是水平思维，它能帮助我们拆掉思维里的墙，赋予图形创意与众不同的视觉表现。

案例赏析：如图 3-1 所示，这组国际特赦组织推出的公益广告，反映的是家庭暴力问题，但设计师并没有直观展示家庭暴力场面的具象图形，而是展现目睹了母亲被家暴过程的哭泣的幼儿的具象图形。这种不同寻常的展现手法反映了更深层的内容：一是家庭暴力影响的不仅仅是夫妻这一代人，他们的后代很可能会复制父母的相处模式，让这种恶性循环不断重复下去；二是目睹家暴过程的孩子还不会说话，那些被家暴的女性，需要更多人的帮助。

案例赏析：如图 3-2 所示，这组 Champion 狗粮的商业广告，希望展现的产品卖点是：营养丰富而均衡，让你的狗狗更聪明。相比展现狗狗接飞盘、叼拖鞋的惯常场景，设计师采用了"狗狗玩自拍"这种超现实的表现手法。精彩的创意，加深了受众脑海中的产品印象——这就是水平思维的魅力。

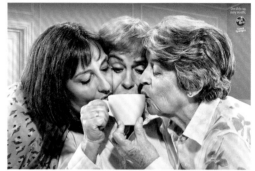

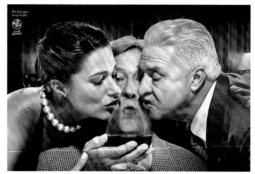

图 3-3　商业广告《原来餐具这么脏》

图 3-2　商业广告《好聪明的狗狗》

案例赏析：常见的海绵擦广告，大多展现的是餐具被洗后光洁如新的画面。如图 3-3 所示，这组 Bon Bril 海绵擦的商业广告另辟蹊径，以超现实的手法，展现了"一个餐具，那么多人用"的场景。"原来餐具这么脏啊，看来需要一个能彻底清洁餐具的海绵擦了。"在受众对图形进行解读与思维发散的过程中，产品卖点被引出。不同寻常的表现手法，既调动了受众的互动性，又强化了读者脑海中的产品印象。

图 3-4　商业广告《没人会理有口气的人》

案例赏析：常见的漱口水广告，大多展现的是人物微笑、露出一口美白牙齿的画面，由此表现口气清新。而如图 3-4 所示的这组李施德林漱口水的商业广告，以电影《泰坦尼克号》与希腊神话中的"特洛伊木马"的故事为"梗儿"，夸张地诠释了"没人会理有口气的人——不管情况多么危急（船要撞上冰山、敌人藏在木马里）"的主题。

案例赏析：一般的酒店广告，都是展示房间多么豪华舒适，服务员多么热情周到，千篇一律的设计，很难令受众产生深刻印象。而如图 3-5 所示的这组瑞士豪华酒店的商业广告，在创意上十分用心：因为酒店的居住体验实在太好了，客人们不想回家，所以扮成家具，在房间里玩起了"躲猫猫"。这样的设计，既直观展现了房间场景的具象图形（具象图形有着意象图形无法比拟的视觉亲和力），又调动了受众的互动性，加深了受众脑海中的品牌印象。

图 3-5　商业广告《躲猫猫》

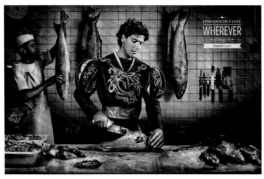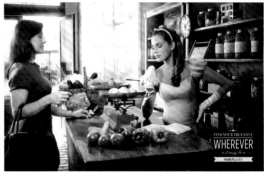

图 3-6　商业广告《情人眼里出王子／公主》

案例赏析：如图 3-6 所示，在这组 Match.com 婚恋网的商业广告中，王子在杀鱼，公主在卖货。这种一反传统的表现手法，精彩地诠释了广告语："寻找真爱，不管他／她在哪儿。"不管对方是谁，在真正爱他／她的人眼中，他／她就是王子／公主。

案例赏析：如图 3-7 所示，这组邦迪创可贴的商业广告，宣传卖点是"加长版"，但是单纯在画面中表现创可贴的具象图形，体现不出"加长版"的特点；即使采用对比的手法，受众对此的印象可能并不深刻。而这组广告的设计师，采用超现实的表现手法，让秋千仿佛高入云层、滑板赛道长如摩天大楼，夸张地诠释了"加长版"。同时采用"第一人称"的表现视角，增强了受众的代入感，画面执行非常到位。

案例赏析：如图 3-8 所示，这组 SKY 电影院圣诞季活动的商业广告，让圣诞老人变身《加勒比海盗》《指环王》《蜘蛛侠》《SWAT 行动》等电影中的人物，画面表现令人耳目一新。

图 3-7　商业广告《加长版创可贴》

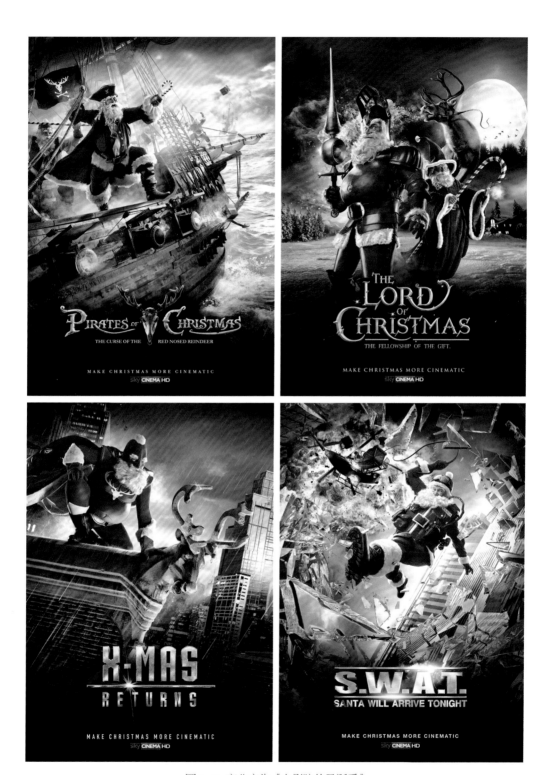

图 3-8　商业广告《电影院的圣诞季》

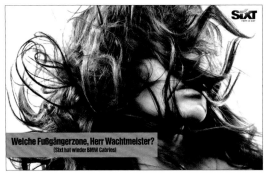

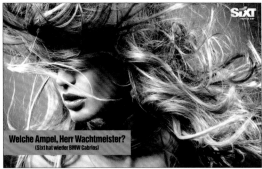

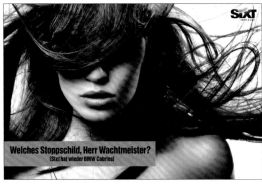

图 3-9　商业广告《潇洒逸动》

案例赏析：如图 3-9 所示，乍看这组 Sixt 租车的商业广告，你肯定以为这是美发广告，但读过广告语后发现——这是租车服务的广告。需要时才租车，这样既不需要负担车贷，也不需要花时间和金钱去养护，而且想租什么样的车，就租什么样的车，是不是潇洒又惬意？设计师将被风吹得很有型的头发作为画面展现，配合广告语，引导受众去联想那种潇洒、惬意、畅快的感觉。客户更愿意相信自己的感觉，让他们自己去做联想，往往比直观展示更能促成消费行为。

案例赏析：如图 3-10 所示，这组 Delizio 胶囊咖啡机的商业广告，宣传卖点是"用时短、操作简便"。如何通过图形来展现这些卖点呢？设计师干脆让人物拿着胶囊咖啡直接喝了，够用时短、够操作简便了吧？

图 3-10　商业广告《最快的胶囊咖啡机》

图 3-11　商业广告《最后的心愿》

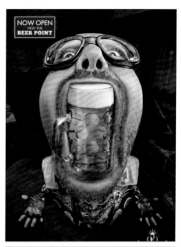

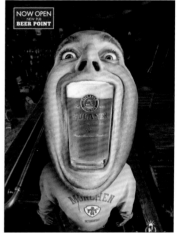

案例赏析：如图 3-11 所示，在这幅 Witte Molen 鸟粮的商业广告中，小鸟恳求要吃掉它的猫咪，完成自己最后的心愿——再吃一次 Witte Molen 鸟粮。幽默可爱的创意图形，胜过千言万语。

案例赏析：看腻了千篇一律的啤酒广告？那就看看如图 3-12 所示的这组 Beer Point 啤酒的商业广告吧。他们的开怀大笑，是否感染了你？

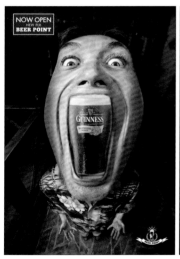

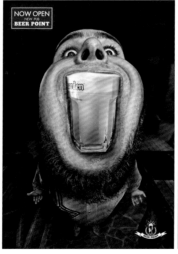

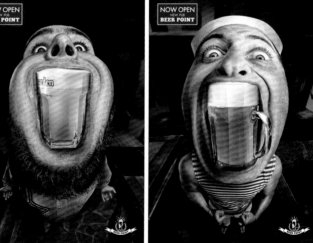

图 3-12　商业广告《开怀大笑》

图 3-13　商业广告《注意力的集中点》

案例赏析： 生活中，大家肯定有类似的经验：当发现和自己谈话的人牙齿缝里塞着食物残渣时，你的注意力就集中在对方的牙齿上了。如图 3-13 所示，在这组高露洁牙线的商业广告中，设计师采用夸张的表现手法，幽默地反映了这一问题，牙线的产品卖点得以引出。

案例赏析： 如图 3-14 所示，这组雷达杀虫剂的商业广告，卖点是"快速杀虫"，设计师的诠释手法独具创意——让虫子无痛苦地、快速地死去，也是一种人道主义。

图 3-14　商业广告《人道主义》

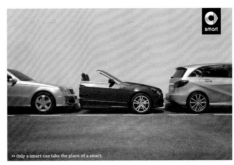

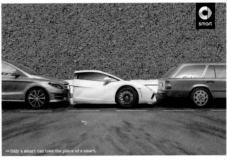

图 3-16　商业广告《见缝插针》

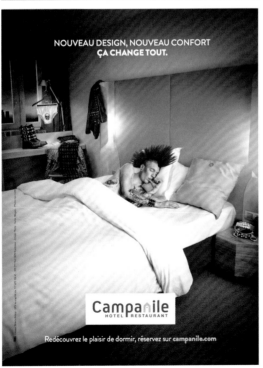

图 3-15　商业广告《让你如孩子般熟睡》

案例赏析： 如图 3-15 所示，在这组 Campanile 酒店的商业广告中，设计师展现了该酒店标志性的床铺与绿色抱枕，睡在上面的朋克青年睡得如婴孩般香甜。夸张的手法，独具创意地展现了品牌理念与服务卖点——豪华是次要的，一个能令你感到惬意、舒适、放松的环境才是最重要的。

案例赏析： 如图 3-16 所示，在这组斯玛特汽车的商业广告中，设计师采用夸张的手法，展现了"见缝插针，只有斯玛特能做到"的主题。如果采用展现汽车具象图形、比较车身大小的惯常表现手法，视觉效果可能会大打折扣。而采用这种创意图形，鲜明的品牌个性与产品卖点便可实现高效传达。

案例赏析：转换画面的视角，也可收获创意十足的图形。如图 3-17 所示，这组梅赛德斯汽车的商业广告，宣传卖点是"舒适的驾驶体验"。设计师将画面做了颠倒，视觉上给人"在云端之上开车"的感觉，受众被引导去联想那种"云端之上"的舒适、自由、惬意、畅快的感觉。

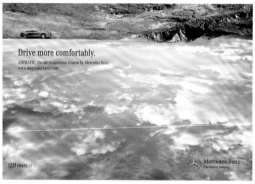

图 3-18　商业广告《守卫孩子的健康》

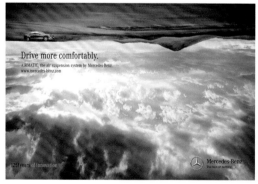

图 3-17　商业广告《云端之上》

案例赏析：如图 3-18 所示，这组 Protex 香皂的商业广告，也采用了转换画面视角的表现手法。受众的视觉角度，与和宠物玩耍的孩子是一致的，受众的注意力集中于吐着口水的宠物身上，"杀菌，保护孩子健康"的需求点由此被引出。这样的展现角度，给受众极强的代入感。温馨可爱的画面，对孩子（目标受众）极具吸引力。

图形创意设计
Creative Graphic Design

第二节　垂直思维

垂直思维，又被称为逻辑性思维或收敛性思维，它是一种用逻辑的、传统的思考方法来解决问题的思维方式，与水平思维是相对的。

垂直思维重视逻辑性与可能性，而人在面对问题时，往往会被可能性最高的解释所吸引，并沿其思路继续思考。因此，在创作实践中，我们要注意画面表现与思想内涵之间的逻辑性及内在联系，并提高作品的互动性，使蕴含于画面中的信息和情感，可以如剥洋葱般层层深入地被受众解读出来（见图3-19至图3-25）。

案例赏析： 如图3-19所示，在这组Birkel意大利面的商业广告中，设计师将产品的外包装置换为"意大利面+番茄+罗勒"和"意大利面+柠檬+香葱"。这种直观的表现手法，既令受众解读出其所代表的产品口味，又展现了"健康浓醇"的产品卖点。

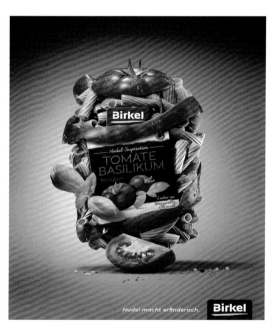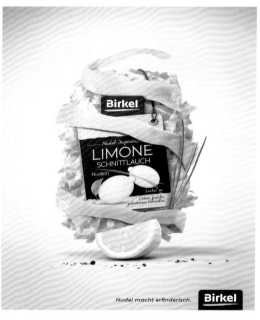

图3-19　商业广告《健康浓醇》

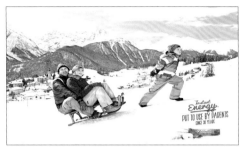

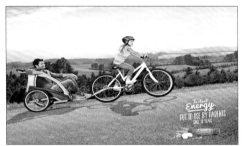

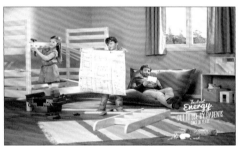

图 3-20　商业广告《独立自主》

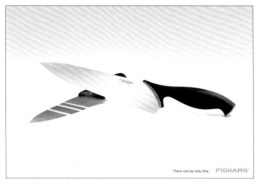

图 3-21　商业广告《独一无二》

案例赏析： 如图 3-20 所示，在这组 Farmer 儿童食品的商业广告中，孩子们爆发了洪荒之力：凭自己的力量，用雪橇或车拉动父母、组装家具、搭建露营帐篷，夸张地展现了该品牌儿童食品带给孩子们的营养与能量。图形的潜台词是："健康的儿童食品为孩子们充能，不仅赋予他们智慧与力量，还能帮助他们培养独立自主的品格。"

案例赏析： Fiskars 刀具，以超级强韧著称。用砍骨头的画面来表现刀具的强韧？太俗套了！如图 3-21 所示，这组 Fiskars 刀具的商业广告，采用水平思维与垂直思维相结合的设计思维，展现了正品刀具轻松切碎 / 掉断仿制品的画面，这种"一直被模仿，从未被超越"的霸气，使品牌形象瞬间树立起来。

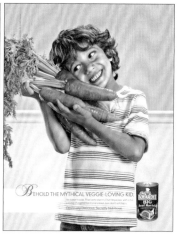

图 3-22　商业广告《妈妈的味道》

案例赏析：如图 3-22 所示，在这组 Chef Boyardee 罐头食品的商业广告中，孩子们抱着小麦和蔬菜，就好像依偎着妈妈一般，"有妈妈（做的饭菜）的味道"的产品卖点由此被解读出来。整个画面洋溢着怀旧、温馨、舒缓、愉悦的感觉，引导受众对产品产生安全、健康的心理感受。

案例赏析：据亚太经合组织 2018 年的统计，近年来，全球平均每年产生约 3 亿吨塑料垃圾，预计到 2040 年，这个数字将增长到 7.1 亿吨。我们的"地球母亲"正在被困在塑料垃圾中苦苦挣扎。如图 3-23 所示，这组 Plastic Bag Free World 推出的公益广告，将这种窒息做了直观化展现，受众由此可做出各自的深入思考。

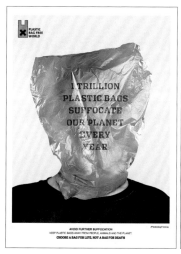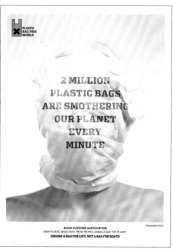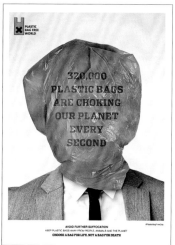

图 3-23　公益广告《窒息》

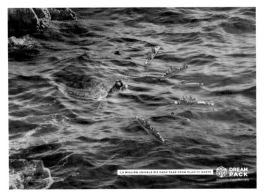

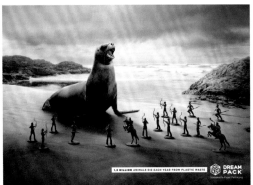

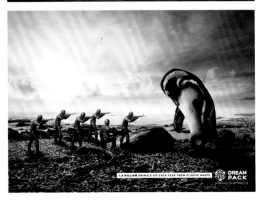

图 3-24 公益广告《威胁》

案例赏析：塑料制的兵人玩具，相信很多人儿时都玩过，在如图 3-24 所示的这组 Dream Pack 推出的公益广告中，它们象征塑料污染。塑料污染对生态环境和动植物造成的危害，已无须赘述。设计师创造的图形虽然是超现实的，但塑料污染却是实实在在的。我们的地球家园正在被塑料污染包围，其危害早已报应在人类身上，保护环境已经刻不容缓！在生活中，尽自己能尽到的力量即可，比如减少使用塑料袋、减少购买塑料制品——地球需要的不仅仅是苛求自己的每一种行为都"100% 环保"的完美主义者，她更需要在点滴小事上用心的普通人。

图 3-25 公益广告《轮回》

案例赏析：据调查，儿童时期遭受过家庭暴力的人，他们中有 70% 的人长大后容易成为施暴者。如图 3-25 所示的这组拯救儿童基金会推出的公益广告，就反映了这一问题。设计师将这种恶性循环直观地摆在受众眼前，希望激发受众的情感共鸣和行动欲望，去阻止这种噩梦般的轮回。

第三节　发散思维

　　发散思维又被称为辐射思维、放射思维、扩散思维，它是大脑在思考时，思维呈现的一种扩散状态，其主要功能是为随后的收敛思维（也就是垂直思维）提供尽可能多的解题方案。

　　发散思维可以表现为"一题多解""一事多写""一物多用"等方式。很多心理学家认为，它是创造性思维的最主要特点，是测定创造力的重要标准之一。

　　发散思维为创意提供了无限驱动力。在图形设计实践中，原本无直接联系的事物，可在巧妙的组合中形成新的意义与情感（见图 3-26 至图 3-47）。

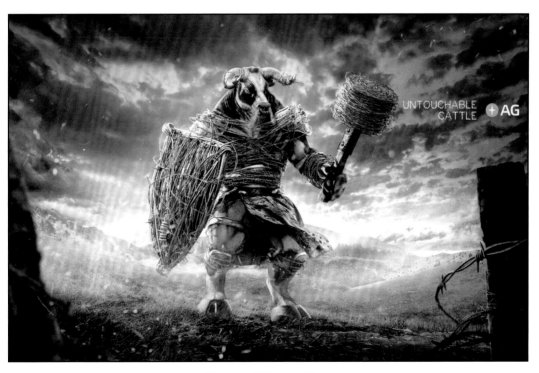

图 3-26　商业广告《武士》

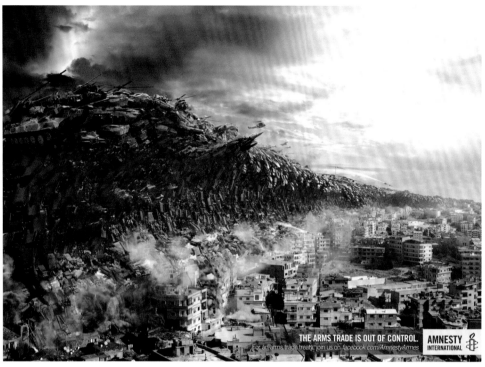

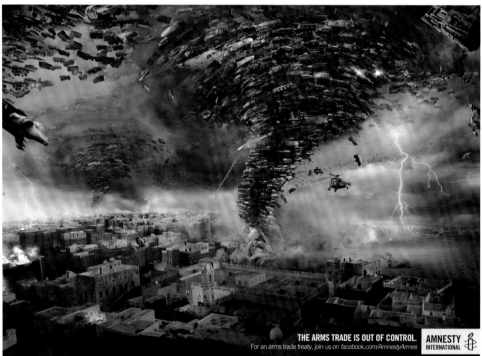

图 3-27 公益广告《战争·毁灭》

　C图形创意设计
　　reative Graphic Design

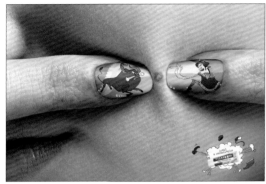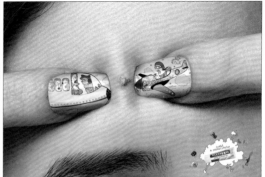

图 3-28　商业广告《惨烈的灾难》

案例赏析：如图 3-26 所示，在这幅 AG 铁丝的商业广告中，农场里的牛化身武士，守卫着自己的领地；强劲的铁丝形成了巨锤与盾牌。该广告的视觉效果极为劲爆，画面实行非常成功，精彩地展现了产品卖点。

案例赏析：如图 3-27 所示，在这组国际特赦组织推出的公益广告中，坦克、装甲车、战斗机等组成了海啸、龙卷风的意象，寓意战争带来的灾难与毁灭。

案例赏析：长痘痘本身已经很惨了，挤痘痘后如果造成感染，那简直就是"惨烈的灾难"。有多惨呢？如图 3-28 所示，这组 Clearex 祛痘霜的商业广告会给你答案：就好像被暴躁的公牛顶飞，或是两架飞机相撞。

案例赏析：如图 3-29 所示，这组 Escola Sao Paulo 模特课程的商业广告，创意实在太精彩了！它是否令你想到"从璞玉到美玉"的雕琢过程，或是希腊神话中众神创造的"完美女人的化身"潘多拉？

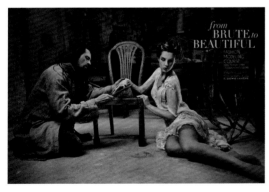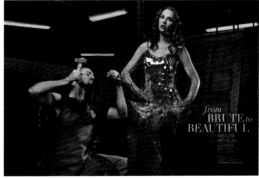

图 3-29　商业广告《雕琢·蜕变》

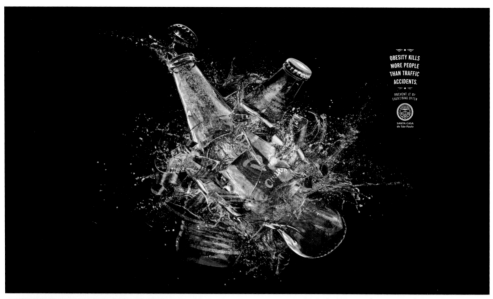

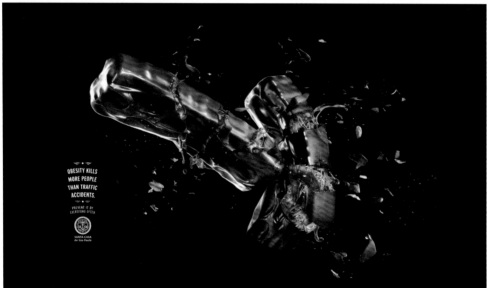

图 3-30　公益广告《肥胖的危害更胜车祸》

案例赏析：如图 3-30 所示，这组 Santa Casa de Misericordia 推出的公益广告，将碰撞的饮料、巧克力与车祸联系在一起，精彩地诠释了"肥胖的危害更胜车祸"的主题。

案例赏析：如图 3-31 所示，这组 IUCN 推出的公益广告，将动物的眼瞳与高楼大厦、高压输电线、焚毁森林等象征人类扩张的意象图形同构，深刻诠释了"建设得越多，破坏得越多"的广告语。

图形创意设计
Creative Graphic Design

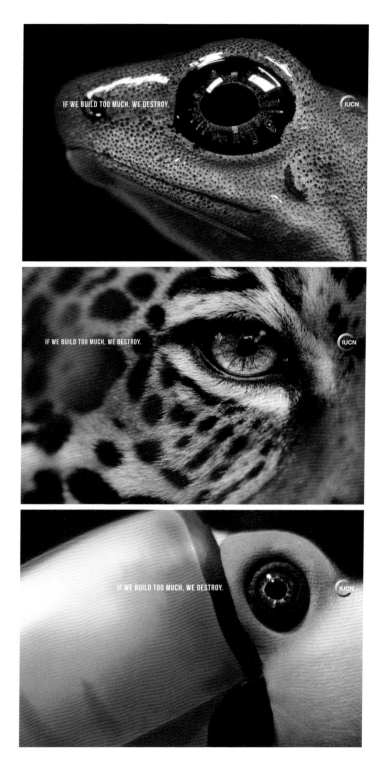

图 3-31　公益广告《建设·毁灭》

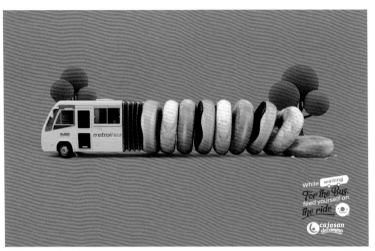

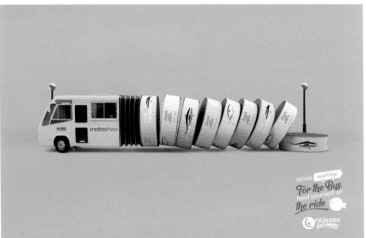

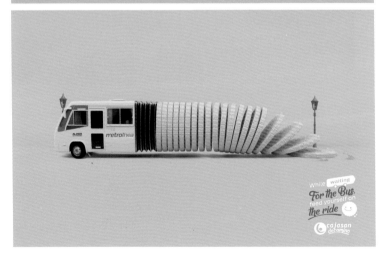

图 3-32 商业广告《随时随地，随心快乐》

图形创意设计
Creative Graphic Design

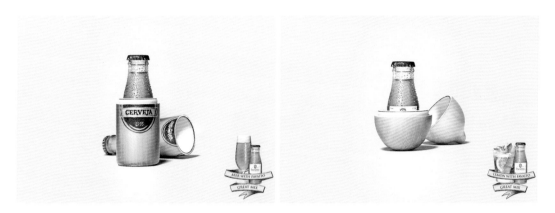

图 3-33　商业广告《伟大的混合》

案例赏析：如图 3-32 所示，这组 Cajasan 零食的商业广告，广告语是："在等车时，别忘了在路上也要喂饱自己。"设计师将公交车与甜甜圈、小罐头和薯片相结合，创造了明快、清新、愉悦的画面效果。

案例赏析：如图 3-33 所示，这组 Favaito 果味酒的商业广告，卖点是：可以搭配柠檬、啤酒等诸多饮料，调配成混合饮料。如何更富创意地展现"混合"这一概念呢？设计师想到了俄罗斯套娃。

案例赏析：如图 3-34 所示，在这组巴黎爱乐乐团的商业广告中，设计师将电子音乐设备的数据线、钢琴琴键、小提琴，与意大利面、薯条、冰激凌等年轻一族在日常生活中非常熟悉的事物相结合，创造了色彩鲜明、充满快乐感的画面效果，意在消除年轻一族对古典音乐抱有的陌生感和畏惧感。

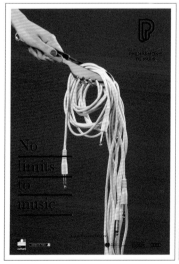
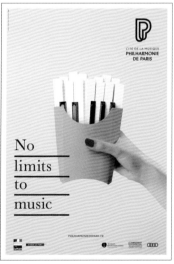
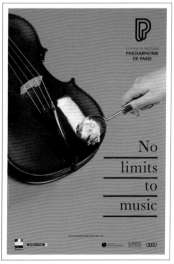

图 3-34　商业广告《音乐不设限》

图 3-35　公益广告《她们生活中的色彩》

案例赏析：在这个世界上，有多少女性遭受着日复一日的家庭暴力？她们苍白生活中的色彩，就是她们身上的累累伤痕。如图 3-35 所示，在这组 Diadema City 推出的公益广告中，设计师将女性身上的伤痕与水彩画相结合，反映了上述问题。色彩绚烂、对比鲜明的画面，令人丝毫产生不了愉悦感，反而生出无限凄凉感与同情感，这种画面与情感的反差手法，对受众心灵的震撼是强烈而持久的。

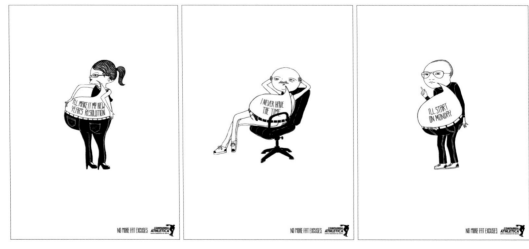

图 3-36　商业广告《别再找借口》

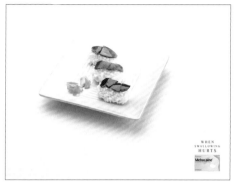

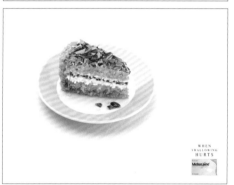

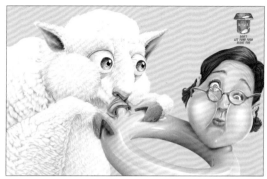

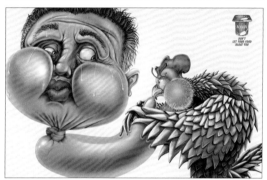

图 3-38　商业广告《别成为食物的气球》

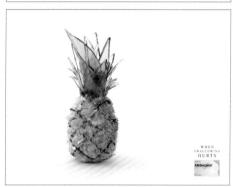

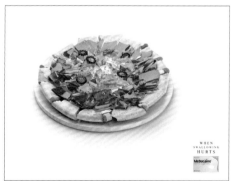

图 3-37　商业广告《是享受，还是折磨》

案例赏析： 如图 3-36 所示，这组 Companhia Athletica 健身俱乐部的商业广告，设计师将人物臀部与腹部的赘肉与对话框的意象相结合，对话框内是我们为懒惰和不自律找的借口：明年，我一定会努力健身；我没时间；我下周一再锻炼。

案例赏析： 当你消化不良时，再喜欢的美食，也会像玻璃碴一般刺痛你的胃。如图 3-37 所示，在这组 Mebucaine 消食片的商业广告中，食物是由玻璃渣组成的，设计师采用超现实的画面，切中了受众的需求痛点，展现了"促消化，缓解胃痛"的产品卖点。

案例赏析： 如图 3-38 所示，在这组 Activia 酸奶的商业广告中，羊和鸡象征吃下去的食物，它们吹的人形气球象征"胃胀气"。萌萌的画面，幽默地表现了"促消化，消除胃胀气"的产品卖点。

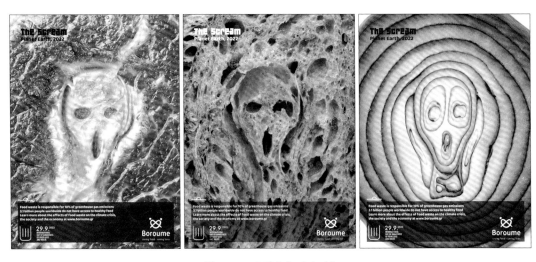

图 3-39　公益广告《呐喊》

案例赏析：联合国粮农组织《浪费食物碳足迹》报告显示，全球每年浪费的粮食量高达 16 亿吨，约占世界粮食总产量的 1/3。这些被浪费的粮食，在生产、存储、运输、消费的过程中，会产生 33 亿吨的碳排放量。研究发现，全球每年浪费的粮食，生产它们时所需要的土地约为 14 亿公顷，消耗的水资源相当于伏尔加河的年流量。报告还显示，如果把全球被浪费的食物组成一个国家，将会是世界第三大温室气体排放国。而《2020 年世界粮食安全和营养状况报告》的数据显示，当前全球有近 6.9 亿人处于饥饿状态。浪费食物，不仅仅是一场人道主义灾难，更是一场严重的生态危机。如图 3-39 所示，在这组 Boroume 推出的公益广告中，设计师将名画《呐喊》中的人物形象嵌入到食物的肌理中，由此表现了对饥饿和生态危机的恐惧，以及对"珍惜粮食、保护生态环境"的高声呼吁。

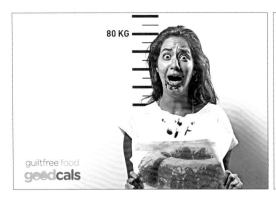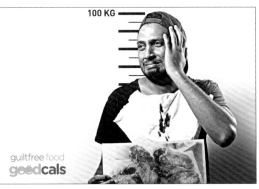

图 3-40　公益广告《罪犯》

图形创意设计
Creative Graphic Design

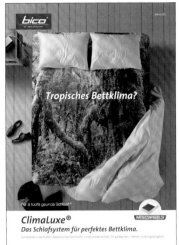
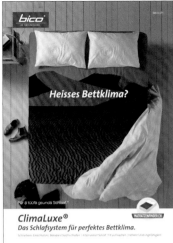
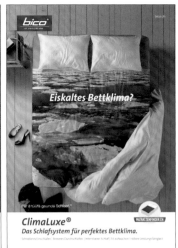

图 3-41 商业广告《你的床舒服吗》

案例赏析：如图 3-40 所示，这组 Goodcals 推出的公益广告，设计师设计成了拍入狱照的场景，并将"身高"改为了"体重"。不加节制地吃垃圾食品，是对自己的健康犯罪。

案例赏析：如图 3-41 所示，在这组 Bico 床具的商业广告中，设计师将床垫上的图案设计为雨林、沙漠、冰川，寓意闷热、不透气、冷硬等不舒适的睡眠体验，由此反向展示了该品牌床具"透气性好，软硬适中，睡眠体验极佳"的卖点。

案例赏析：如图 3-42 所示，这组奥利奥冰激凌的商业广告，将冰激凌与流星、手持礼炮筒、火箭同构，画面充满了欢快绚丽之感，完美契合了"无限想象"的主题。

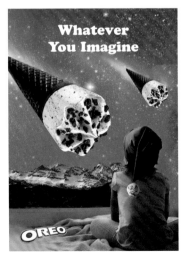

图 3-42 商业广告《无限想象》

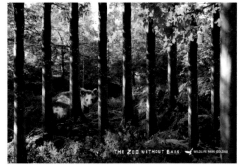

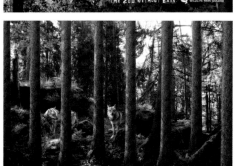

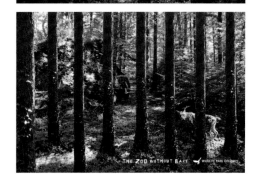

图 3-43　商业广告《没有铁栏的动物园》

案例赏析： 如图 3-43 所示，这组 Goldau 野生动物园的商业广告，将树木与动物园的铁栏同构，既巧妙地反映了"没有铁栏，亲近自然"的特色，又体现了尊重自然与生命的理念。

案例赏析： 如图 3-44 所示，在这组 Go Outside 户外杂志的商业广告中，职场人的身体与鸟笼同构，而他们的思绪便是笼中的小鸟，"渴望到户外放飞自我"的情感展露无遗。

案例赏析： 如图 3-45 所示，在这组 Britanico 外语培训机构的商业广告中，男子想告诉还在沙滩上玩的孩子，马上要涨潮了，继续留在沙滩上很危险；女子想要告诉逗狗的男子，那只狗正要撒尿——可惜，他们彼此语言不通。设计师在画面中加入了显示器的边框，意在告诉受众：现实生活和看电视不同，是不可能有字幕的，学会一门外语可以解决很多麻烦，关键时刻甚至可以救命。

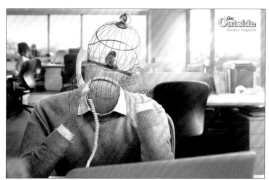

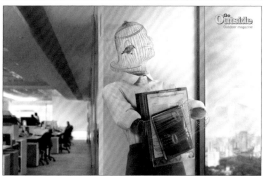

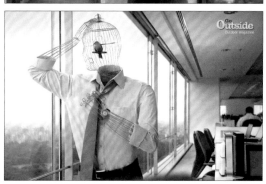

图 3-44　商业广告《放飞》

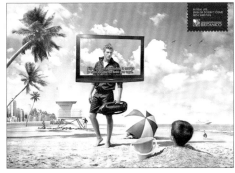

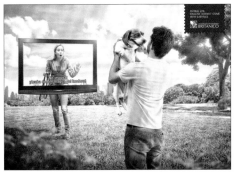

图 3-45 　商业广告《现实中可没字幕》

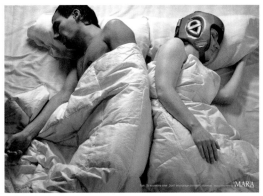

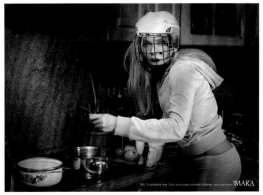

图 3-47 　公益广告《自我保护》

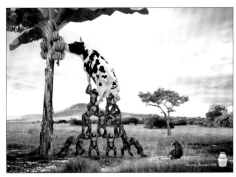

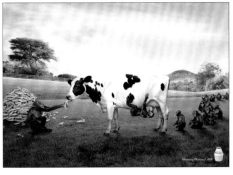

图 3-46 　商业广告《香蕉牛奶》

案例赏析： 如图 3-46 所示，在这组 Binggrae 香蕉牛奶的商业广告中，猩猩叠罗汉，让奶牛踩着它们去吃树上的香蕉；猩猩喂奶牛吃香蕉，而奶牛同时在给猩猩喂奶。妙趣的画面，幽默地展现了"香蕉与牛奶混合"的产品卖点。

案例赏析： 如图 3-47 所示，在这组 Al Mar'a 推出的公益广告中，女性在生活中都要戴着拳击头盔、橄榄球头盔来保护自己，连睡觉时都不敢摘下，寓意"遭受家庭暴力"。超现实的画面，反映了更深层的含义：面对家庭暴力，什么才是真正的自我保护？大声控诉，向家庭暴力说"不"，用法律来保护自己！

实践训练

（1）采用水平思维、垂直思维和发散思维，为餐馆设计创意图形，要求反映出餐馆的特色。尺寸自定（见图3-48至图3-51）。

（2）采用水平思维、垂直思维和发散思维，为辣味食品设计创意图形，要别出心裁地表现"辣"这个主题。尺寸自定（见图3-52至图3-55）。

（3）采用水平思维、垂直思维和发散思维，为汽车（或汽车零部件、技术等）设计创意图形，要求画面表现幽默有趣。尺寸自定（见图3-56至图3-58）。

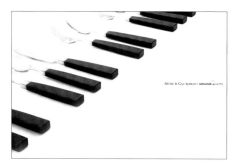

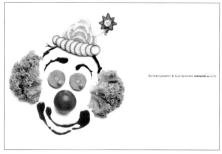

图3-49　商业广告《艺术与美食》

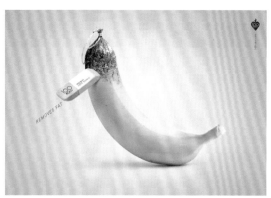

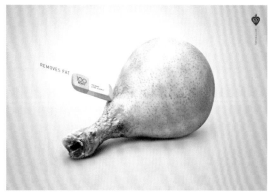

图3-48　商业广告《减脂餐》

案例赏析： 如图3-48所示，这组100 Rokiv餐馆的商业广告，采用了发散思维的设计思维。橡皮擦掉了脂肪，将香肠变为香蕉、鸡腿变为梨，切中了"减脂餐"的主题。

案例赏析： 如图3-49所示，这组Mirador酒店的商业广告，采用了发散思维的设计思维。餐具形成了琴键的意象，美食组成了小丑、达利名画《记忆的永恒》里钟表的意象，切中了"艺术与美食"的主题。色彩明快的图形搭配简洁的背景，使画面充满了高端、优雅的质感，完美地展现了酒店形象。

120　图形创意设计
Creative Graphic Design

图 3-50　商业广告《食谱与尝试》

案例赏析：如图 3-50 所示，这组达美乐披萨饼店的商业广告，采用了垂直思维的设计思维。广告语是"食谱 VS 你的尝试——我们拯救你"。看到二者的对比，你还有多少兴致自己做饭？

案例赏析：如图 3-51 所示，这组 Bufalos Mojados 辣味餐馆的商业广告，采用了水平思维与垂直思维相结合的设计思维。吃辣会怎样呢？会出汗。设计师没有直观展现客人吃辣味食物而流汗的场景，而是展现了不同的场景：厨师把胖女孩放到啦啦队的顶端，下面的人肯定会流汗；厨师把母狮子放在正在拍摄小狮子的摄影师面前，摄影师肯定会流汗；厨师把一个球丢进狗狗堆里，牵狗的人肯定会流汗。

案例赏析：如图 3-52 所示，这组肯德基辣味鸡块的商业广告，采用了发散思维的设计思维，将鸡块与魔龙喷出的火焰、演唱会舞台火焰、星球相撞爆炸的火焰、火山口的火焰等意象同构，精彩地诠释了"喷火"的主题，受众凭视觉就可想象那种劲爆的辣味。

案例赏析：如图 3-53 所示，这组 Cepera 辣酱的商业广告，采用了水平思维的设计思维，设计师并没有展现人被辣得找水喝的场面，而是展现了狗狗在水下的表情，令受众联想到人辣得受不了时恨不得扎进水里的那种感觉。

图 3-51　商业广告《流汗》

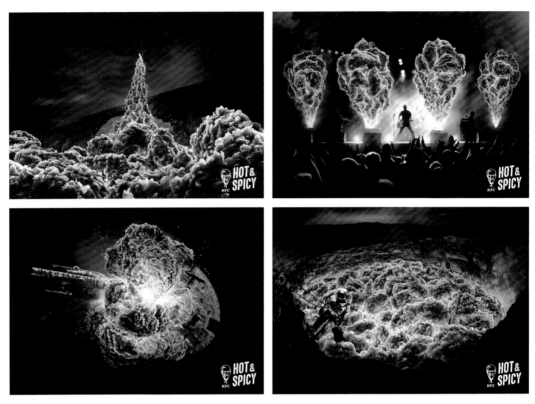

图 3-52　商业广告《喷火》

案例赏析：如图 3-54 所示，这组 DIA 辣酱的商业广告，采用了垂直思维的设计思维，设计师通过烈火地狱的意象，直观展现了"地狱辣"的产品卖点。

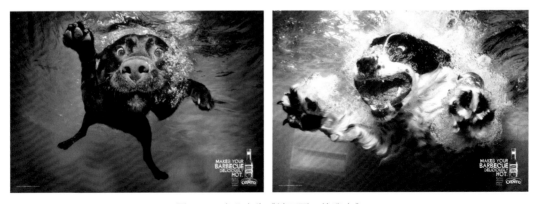

图 3-53　商业广告《辣死了，给我水》

图形创意设计
Creative Graphic Design

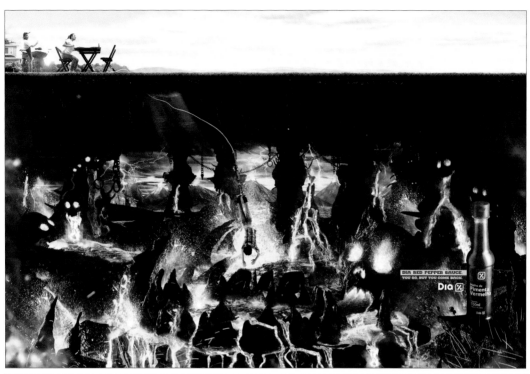

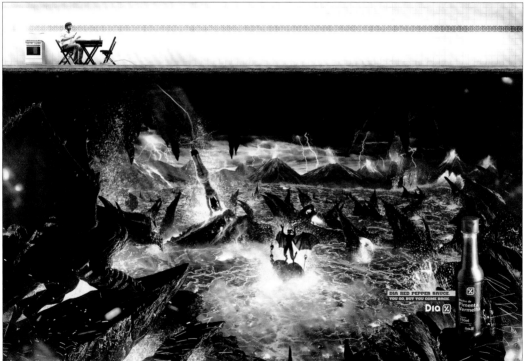

图3-54　商业广告《地狱辣》

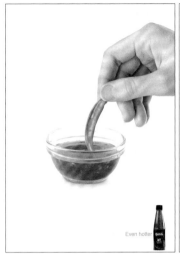
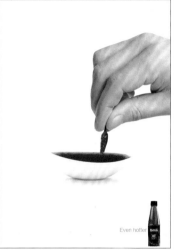
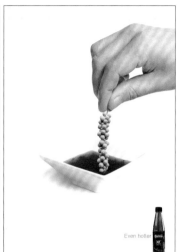

图 3-55　商业广告《更辣》

案例赏析：如图 3-55 所示，这组 Delicio 辣酱的商业广告，采用了水平思维的设计思维。青椒、红椒、藤椒本身已经很辣了，但还要蘸着这款辣酱吃，"更辣"的产品卖点得以展现。

案例赏析：如图 3-56 所示，这组梅赛德斯－奔驰汽车的商业广告，采用了垂直思维的设计思维。图中的人物招手叫出租车，习惯性地以为普通汽车也可以容纳他们，由此侧面反映了"车内空间大"的产品卖点。

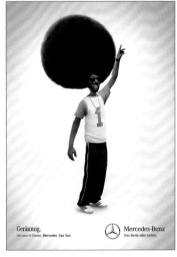
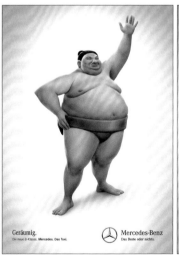
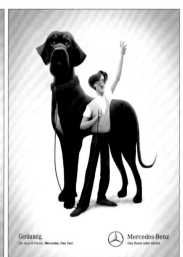

图 3-56　商业广告《习惯》

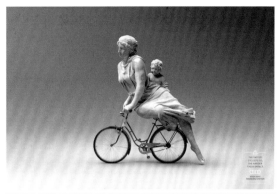

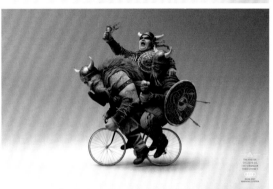

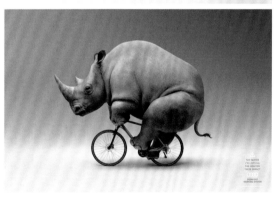

图 3-57　商业广告《车门预警系统》

案例赏析：因为开车门前没有观察到车周围的情况而造成的交通事故，屡见不鲜。骑自行车的人，速度越快（重力加速度越大），撞上车门时引发的事故可能就越严重。如图 3-57 所示，这组奥迪汽车的商业广告，采用了水平思维和发散思维相结合的设计思维。雕塑、维京人、犀牛骑自行车，寓意了上述问题，由此侧面反映了"车门预警系统"的技术卖点。

案例赏析：如图 3-58 所示，这组大众汽车的商业广告，采用了水平思维和发散思维相结合的设计思维。随着镜头的推进，受众会看到一组带有转折性的画面：一对情侣在夕阳下泛舟，多么浪漫唯美，但他们就要坠下悬崖了；耍帅的潜水员身后出现一只鲨鱼，帅不过三秒；金发女郎原来是一个胡子拉碴的男人。设计师通过这些幽默的画面，巧妙地展现了"多角度监控系统"的技术卖点。

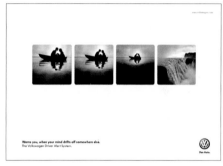

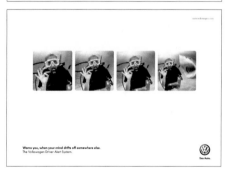

图 3-58　商业广告《更多监控，更少迷惑》

扫码获取本章课件

扫码获取思政内容

CHAPTER

4

第四章
图形创意的
实际应用

APPLICATIONS OF
GRAPHIC CREATIVITY

艺术不是技艺，而是艺术家所体验的感情的传达。

——列夫·托尔斯泰

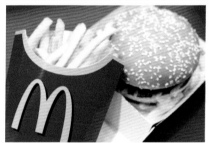

图 4-1 麦当劳标志

第一节 无处不在的图形创意

图形创意的魅力是无限的，它无时无刻不出现在我们的生活中，例如标志、海报招贴、图书杂志、包装、广告、网页、服饰、家居等领域的设计。下面我们简单举例说明。

一、标志

标志设计中的创意图形（见图4-1至图4-2），需要具备以下特点。

案例赏析：如图 4-1 所示，作为当今最具价值的品牌之一，麦当劳的标志已经深深地钉入大众脑海中。只要你想到快餐，可能最先想到的就是麦当劳；走在街上，远远就能看见那个简洁醒目的、红黄搭配的"M"标志。

案例赏析：如图 4-2 所示，华为的标志是一朵菊花，而形状和色彩与太阳光芒相似，象征华为的员工蓬勃向上、万众一心。

（1）简洁醒目，易于识别与记忆：标志设计切忌复杂，要做到瞬间便可通过视觉直击受众大脑，并留下深刻印象。

（2）个性鲜明，蕴含品牌内涵：标志代表着品牌形象，是区别于其他品牌的手段之一，要富有独特的魅力。同时，标志承载着一个品牌所追求的理念，要使受众可以通过简洁的图形解读出其中蕴含的丰富寓意。

（3）便于扩展应用：标志图形要能方便地应用于产品（产品本身及周边产品）、产品包装、不同介质的宣传手段（如纸质宣传单、视觉媒体等）上，便于做到反复、全方位的营销宣传，这样才能像钉钉子一般，将品牌与产品信息深深地刻入大众脑海中。

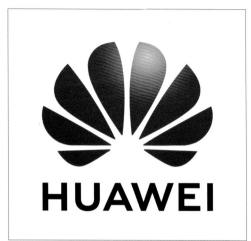

图 4-2 华为标志

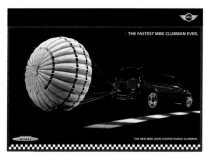

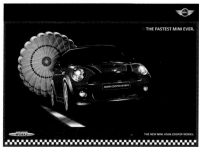

图4-3　商业广告《超快》

二、海报广告

海报广告中的创意图形，要尽可能满足视觉效果醒目、主题明确、创意独特、寓意深刻、互动性强等要求（见图4-3至图4-4）。

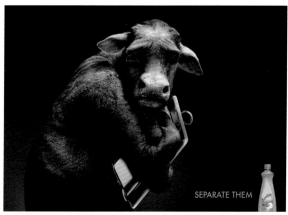

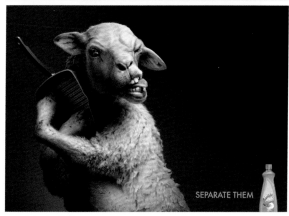

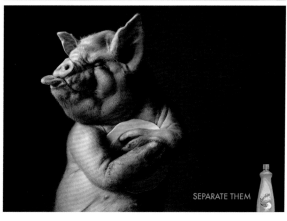

案例赏析： 如图4-3所示，在这组迷你库珀汽车的商业广告中，汽车上附带着减速伞，夸张地展现了"速度快"的产品卖点。画面效果简洁醒目、动感时尚。

案例赏析： 如图4-4所示，这组Sunlight洗涤灵的商业广告，荣获2013年戛纳广告节平面类金奖。它以拟人化的牛、羊、猪来象征重油渍，由此展现超强去油污的产品卖点。

图4-4　商业广告《放开我的餐具》

三、书籍杂志

在书籍装帧、杂志排版等设计中的创意图形，需要具备美观醒目、构思独特、切合主题等特点。结合不同的材质与工艺，可以得到不同的效果与体验（见图4-5至图4-7）。

四、包装

在充分了解产品特点、产品定位、目标人群等信息后，要注意将包装设计中的图形与适合的风格、材质、工艺相结合（见图4-8至图4-16）。

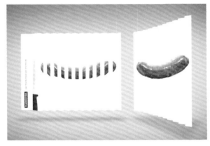

图4-6　Tramontina 刀具杂志广告

案例赏析： 如图4-5所示，在这款DHL快递的杂志广告中，印在透明纸上的"快递员"在被翻动时，巧妙地展现了"瞬间送达"的寓意。借助不同的载体与材质，创意图形可以超越二维的范畴。

案例赏析： 印刷制作工艺也可以成为图形语言的一部分。如图4-6所示，这组Tramontina刀具的杂志广告，通过风琴折工艺，直观形象地展现了刀具完美的切削力。

案例赏析： 如图4-7所示，这部关于"小米科技"营销方面的图书，封面中的创意图形——一只长了翅膀的猪，切中了"小米科技"创始人雷军曾说的那句"站在风口上，猪都会飞起来"。

案例赏析： 如图4-8所示，这款鬼爪功能饮料的包装设计，采用"荧光绿色的鬼爪标志＋简洁的黑色瓶身"的设计，视觉效果醒目劲爆，充满了狂野不羁的气息与金属质感。

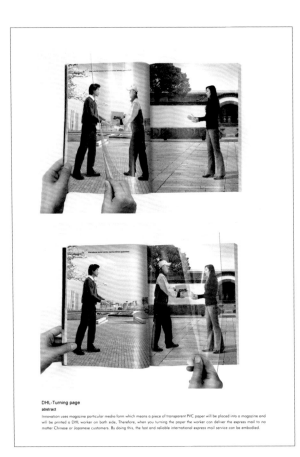

图4-5　DHL快递杂志广告

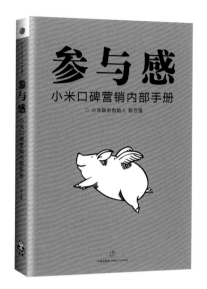

图 4-7 图书《参与感》封面

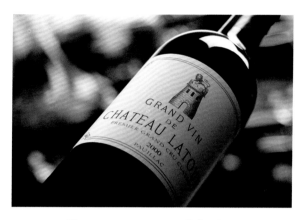

图 4-10 Chateau Latour 葡萄酒包装

图 4-8 鬼爪功能饮料包装

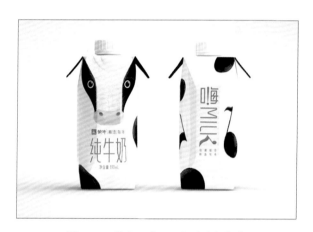

图 4-11 蒙牛"嗨 Milk"纯牛奶包装

图 4-9 Benefit 粉饼包装

案例赏析： 如图 4-9 所示，这款 Benefit 干湿两用粉饼的包装，将包装设计成"老唱片"的样子。这样的设计既可爱，又富有怀旧气息，令女性难以抗拒。

案例赏析： 如图 4-10 所示，作为世界顶级名酒，Chateau Latour 的包装展现了时光沉淀下来的典雅，经典的"古堡"图形彰显了酒的高端品质。

案例赏析： 如图 4-11 所示，这款"嗨 Milk"纯牛奶的包装，外观被设计成萌萌的"奶牛"，展现了"温和、健康、天然"的产品特点，萌化了女性和儿童的心（女性和孩子是家庭消费的决定力与主力）。

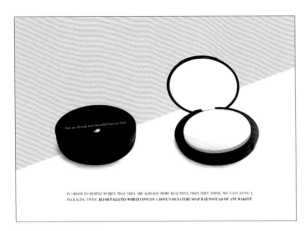

图 4-12　多芬洁面皂包装

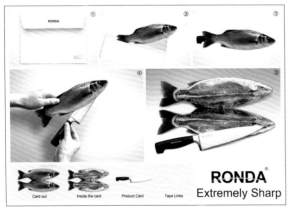

图 4-13　Ronda 刀具包装

案例赏析： 如图 4-12 所示，为了让女性意识到，她们自身远比她们想象得要美，"洁面"是最佳的"上妆"，多芬设计了这款包装呈现粉饼外形的洁面皂，完美诠释了这一理念。

案例赏析： 如图 4-13 所示，拆开 Ronda 刀具的包装时，"鱼"和"榴莲"就被整齐地剖成两半，由此展现了刀具的锋利。

案例赏析： 如图 4-14 所示，这组 Hrum-Hrum 坚果的包装，设计灵感源于可爱的松鼠。松鼠获取坚果时，总是把它们存储在宽大的腮部，然后带回"家中"。松鼠的卡通形象使用卡纸印刷，而"腮部"则使用了无纺布，包装的提手被设计成松鼠的"帽子"。

案例赏析： 如图 4-15 所示，这组 Fresli 果汁的包装，设计师希望通过"文字化的图形 + 果汁自身色彩"的组合，在受众脑海中树立简素、温润、纯粹、天然、健康的产品印象。

案例赏析： 如图 4-16 所示，这组 Espirito 果酒的包装，通过水果的图形组成了老虎的意象图形，创造了热烈、绚烂、美轮美奂的视觉效果。

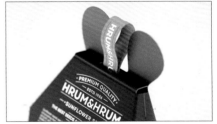

图 4-14　Hrum-Hrum 坚果包装

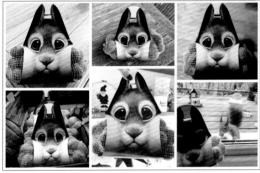

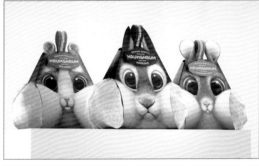

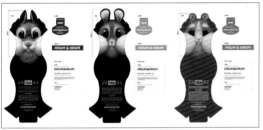

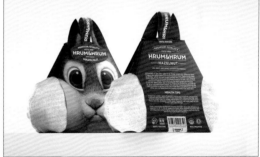

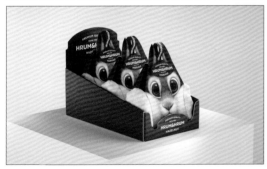

图 4-14　Hrum-Hrum 坚果包装（续）

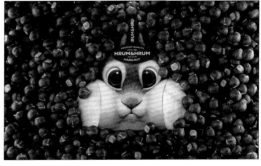

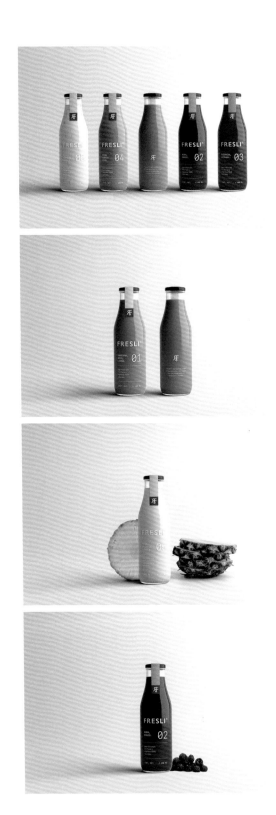

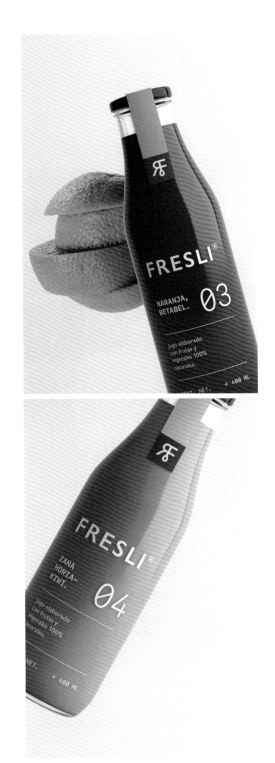

图 4-15　Fresli 果汁包装

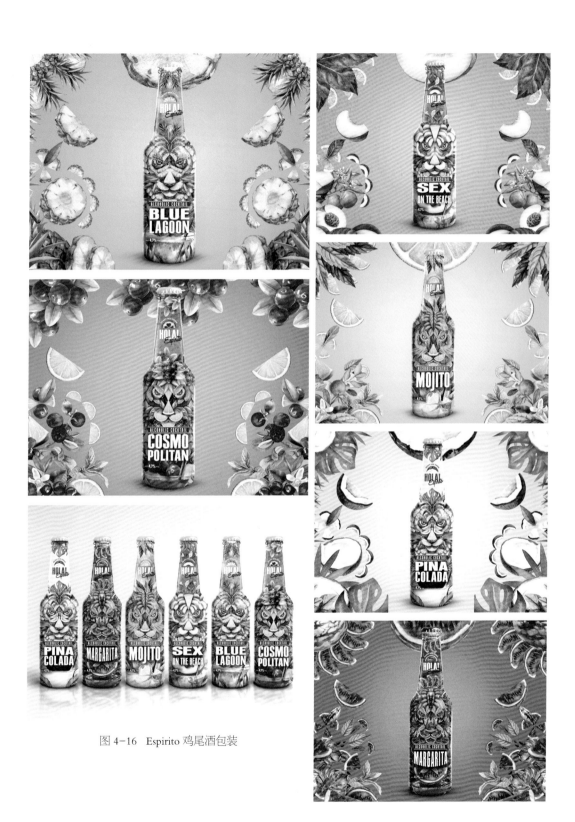

图 4-16　Espirito 鸡尾酒包装

五、广告

结合不同的介质、载体与发布环境，广告中的图形设计可以收获意想不到的效果（见图4-17至图4-29）。

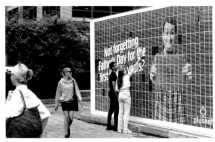

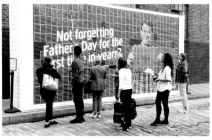

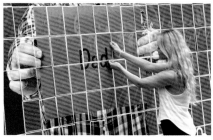

图4-17　户外广告《空手道》

图4-18　户外广告《父亲节》

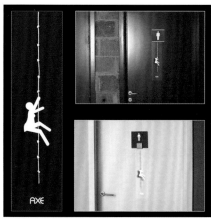

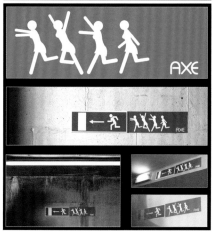

图 4-19　室内广告《他在那儿》

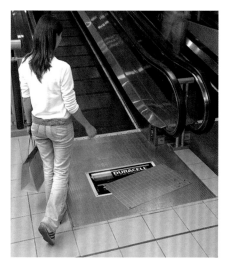

图 4-20　室内广告《强劲电力》

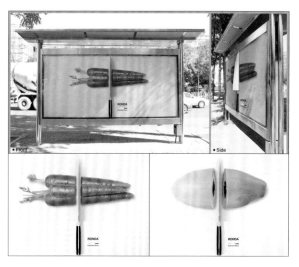

图 4-21　户外广告《极致锋利》

案例赏析：如图 4-17 所示，我们真应叹服这组空手道培训班的商业广告的张贴位置设计：发布环境是创意的重要部分，解读信息的多数要素来自画面以外的场景。

案例赏析：如图 4-18 所示的是电信运营商 Plusnet 在父亲节时推出的公益广告。行人可以从由无数贺卡拼成的巨型广告牌上取下一张贺卡，送给自己的父亲。暖心的活动提升了品牌形象，加强了与用户或潜在用户的互动。

案例赏析：风靡欧美的 AXE 男士香水，其最大特点是含有女性喜欢的味道，可激发出不可抗拒的男性魅力。如图 4-19 所示，这组 AXE 香水的室内广告，利用安全出口、卫生间的人形标识，传达了男士被女士们追得忙着找安全出口逃跑、即使躲到卫生间也无法躲过女性追求的信息，幽默地展现了产品卖点。

案例赏析：如图 4-20 所示，这款 Duracell 电池的室内广告贴在了扶梯的入口处，看上去好像是电池带动了扶梯的运行，由此夸张地展现了电池的强劲电力。

案例赏析：如图 4-21 所示，这组 Ronda 刀具的户外广告，"刀具"被制成了立体模型，新奇有趣的表现手法，巧妙地展现了"极致锋利"的产品卖点。

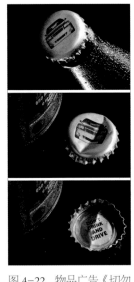

图 4-22　物品广告《切勿
酒驾》

图 4-23　室内广告《节约用纸，
保护树木》

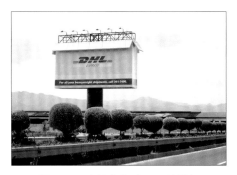

图 4-26　户外广告《DHL 快递》

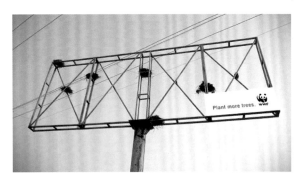

图 4-24　户外广告《为它们多植树》

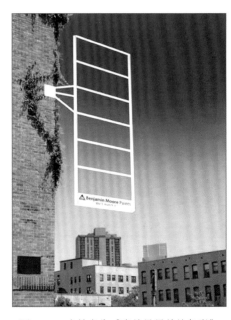

图 4-27　户外广告《自然是最美的色彩》

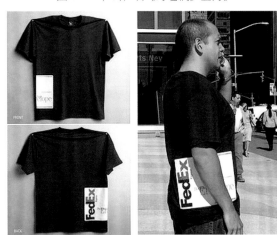

图 4-25　移动广告《联邦快递》

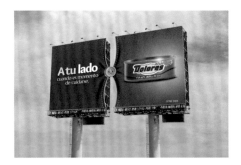

图 4-28　户外广告《善待自己》

案例赏析：广告还可以发布在物品上。如图 4-22 所示，这款物品广告，在啤酒瓶盖上印了一辆汽车，酒被打开后，随着瓶盖的扭曲，"汽车"也变成了车祸被撞后的形状，由此将酒后驾车的危险直观地展现于受众面前。

案例赏析：如图 4-23 所示，将卫生纸筒的外形变为树桩，这种创意图形与发布场景相结合所产生的效果，是极具震撼力的。

案例赏析：如图 4-24 所示，这款世界自然基金会的户外公益广告，在公路旁的广告架上安装了鸟巢和极为简洁的平面设计（世界自然基金会的"WWF"的标志及广告语），引发了受众对鸟类生存空间的关注。

案例赏析：广告的发布环境还包括人体。如图 4-25 所示，这款联邦快递的移动广告就是典型案例：在制服 T 恤上印上快递信封的图形，看上去就像夹着一份快递一般。人走到哪儿，广告就被带到哪儿。

案例赏析：如图 4-26 所示，这款 DHL 快递的户外广告，将一个巨大的"快递箱"装在高速公路边的广告展架上，由此加深了受众脑海中的品牌印象。

案例赏析：如图 4-27 所示，这款 Benjamin Moore 涂料的户外广告，将一个巨大的镂空"色卡"装在建筑外墙上，受众看到的是蓝天、白云的颜色，由此极富创意地诠释了"自然是最美的色彩"的主题。这样的设计，可谓神来之笔。

案例赏析：如图 4-28 所示，这款 Dolores 鲑鱼罐头的户外广告，将两块广告牌设计成快要被撑开的"衣服"的外形，由此形成"因不健康饮食而发胖"的意念，广告语语以引出："善待自己，吃点健康的，很有必要——我们一直在你身边。"

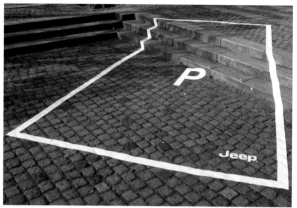

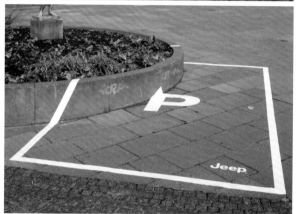

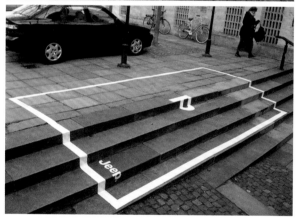

图 4-29　户外广告《停车位》

案例赏析：如图 4-29 所示，在制作这组吉普车的户外广告时，设计师将停车位置线设置在一些不可能停放汽车的地方，用夸张的手法展现了吉普车的强劲性能。

第二节 造型风格化

在图形创意实践中，根据希望传达的内容与情感来选择相符的艺术造型风格，可以起到强化主题、提升图形语义、增加对特定受众群吸引力的作用（见图4-30至图4-41）。

此外，图形还可因表现工具（如铅笔、水彩笔、油画笔、蜡笔、毛笔等）的不同而呈现出不同的形式美感（见图4-42至图4-50）。即使是相同或相近的图形，也会因表现工具的不同而呈现极大的差异性。图形的表现手法、形式与主题有着内在的吻合性，需要据此做出恰当选择，以达到形式与内容的高度统一。

图4-30 商业广告《森林童话·冬日咖啡》

案例赏析：如图 4-30 所示，这组 Inn 咖啡的商业广告，精致的画面流淌着温暖的治愈感。时光荏苒，我们都长大了，连小红帽都长成大姑娘了，在寒冷的冬日里，和大灰狼温暖相依，同过去的一切和解；曾经的小正太也变成了油腻大叔，但在内心深处，他依然是那个与小伙伴们欢歌溜冰的少年。在冬夜里冲一杯热腾腾的咖啡，闭上眼，让带着浓香的热气抚开脸上的毛孔，一口暖流从喉到胃，一切都可以被治愈。

案例赏析：如图 4-31 所示，这幅可口可乐的商业广告，采用老式海报的设计风格，展现了经典怀旧的感觉。

案例赏析：如图 4-32 所示，在这组 Lekker 女士自行车的商业广告中，女性品尝着冰激凌、奶昔、巧克力等零食，这款自行车的舒适骑行体验，就好像这些美食带来的享受一般。画面模仿了复古海报的风格，充满了怀旧、浪漫、唯美的气息。

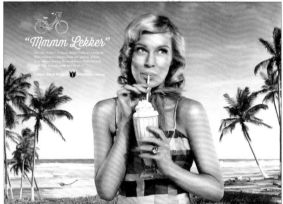

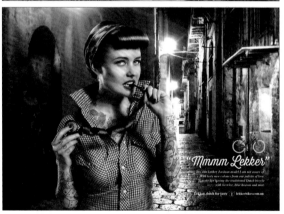

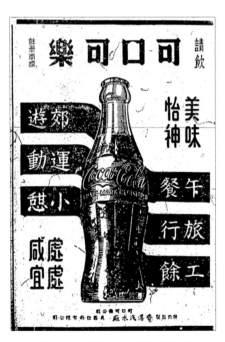

图 4-31　商业广告《可口可乐》

图 4-32　商业广告《享受》

案例赏析： 如图4-33所示，在这组罗马尼亚国家图书馆有声书和电子书服务的商业广告中，安娜·卡列尼娜、达达尼昂和三个火枪手、吸血鬼德古拉伯爵在自拍。极富创意的画面，瞬间拉近了名著与年轻读者的距离。

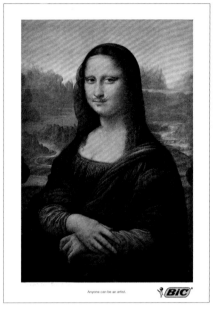

图4-34 商业广告《带胡子的蒙娜丽莎》

图4-33 商业广告《自拍》

案例赏析： 1919年，杜尚（超现实主义艺术家）用铅笔在举世名作《蒙娜丽莎》的复制品上，画上了达利（超现实主义画家，与毕加索、马蒂斯一起被公认为20世纪最具代表性的三位画家）式的小胡子，并在画的下方写上"L·H·O·O·Q"（意为"她的屁股热烘烘"）。这一态度和做法立刻遭到传统艺术卫道士们的大力抨击。然而，杜尚反问：为什么我们不能换一个角度来看待"大师的作品"？如果我们永远把"大师的作品"压在自己头上，我们的个人精神就会永远受到"高贵"的奴役。《带胡子的蒙娜丽莎》成为西方绘画史上的名作，为后来的艺术家们另辟了蹊径。20世纪七八十年代，有许多艺术家采用在名作基础上进行再创意的方式来进行创作。如图4-34所示的这幅BIC铅笔的商业广告，正是采用了上述故事及其隐含的精神，以此切中广告语"任何人都能成为艺术家"。

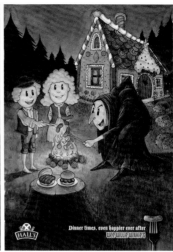

图 4-35　商业广告《美食时光》

案例赏析： 如图 4-35 所示，这组 Hall's 香肠的商业广告，对孩子们熟悉的《小红帽》《亨舍尔和格莱特》等童话进行了再创作，故事中敌对的双方，幸福地生活在一起，分享美味的香肠。温馨的画面，萌趣可爱，对目标受众——儿童具有吸引力。

案例赏析： 如图 4-36 所示，这组佳得乐功能饮料的商业广告，画面重点突出，图形设计醒目劲爆，符合年轻消费者的审美。

图 4-36　商业广告《强劲内核》

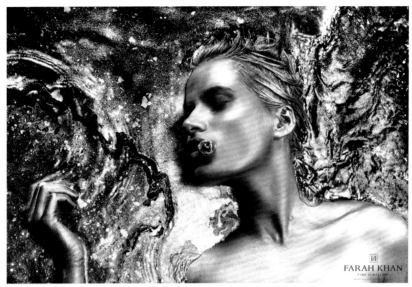

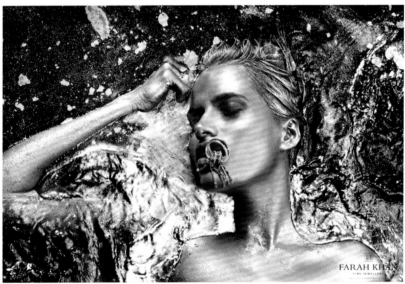

图 4-37　商业广告《流金》

案例赏析： 如图 4-37 所示，在这组 Farah Khan 珠宝的商业广告中，人物融入熔化的黄金中，口中衔着的珠宝成了画面的重点与画龙点睛之处。画面充满了热烈、性感、唯美、浪漫的气息。

案例赏析： 如图 4-38 所示，在这组 Farah Khan 珠宝的商业广告中，被弱化处理的人物与背景，完美地衬托了被放大的珠宝的具象图形，二者形成了鲜明的对比。在奢侈品广告中，黑色背景较为常用，可以很好地突出画面重点，营造奢华、高贵的画面效果。

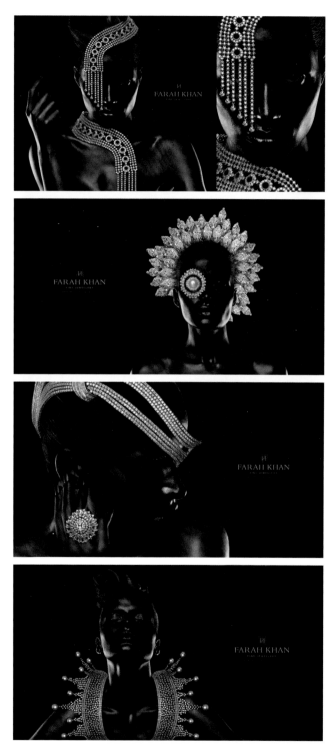

图 4-38 商业广告《耀》

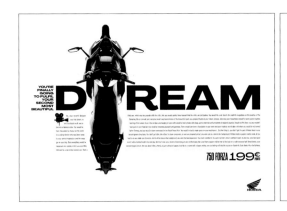
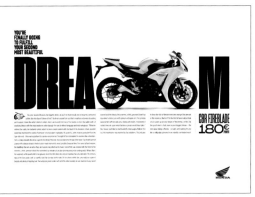

图 4-39 商业广告《居家办公，有麦当劳》

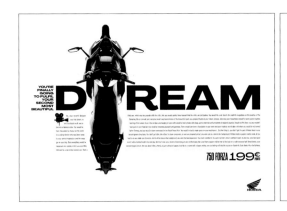

图 4-40 商业广告《梦寐以求》

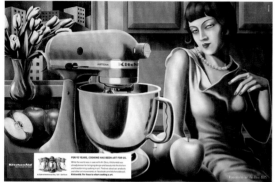

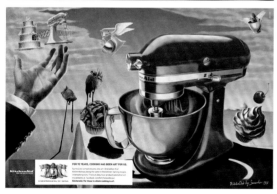

图 4-41　商业广告《厨房中的艺术》

案例赏析：居家办公，已经开始悄然改变人们的工作方式。如图 4-39 所示，这组麦当劳外卖的商业广告，采用简笔插画的表现形式，展现了在家办公、享受麦当劳快餐的场景，画面色彩明快，充满了朝气。

案例赏析：如图 4-40 所示，这组本田摩托车的商业广告，采用"摩托车具象图形 + 文字"的表现形式，画面简洁、时尚、劲爆，符合目标受众的审美。

案例赏析：如图 4-42 所示，在这组 La Curacao 榨汁机的商业广告中，不同色彩代表不同的食材，食材被旋转混合的意象与油画描摹的旋涡同构，混合果汁与油画颜料在质感上的同构，可谓浑然天成。

图 4-42　商业广告《融合是一种艺术》

案例赏析：如图 4-41 所示，这组凯膳怡厨师机的商业广告，广告语是："过去的 92 年，我们将烹饪做成了艺术。当装饰艺术运动席卷全球时，我们就已将设计感与美感引入厨房用具中。"配合广告语，设计师对现代艺术名画进行了再创作，在名画中植入了产品。这种艺术造型风格，与主题和产品卖点完美匹配。

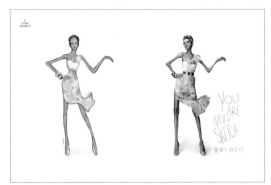

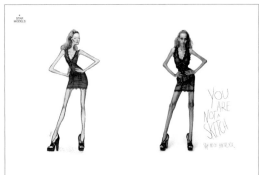

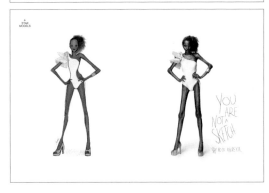

图 4-43　公益广告《你不是设计稿》

案例赏析： 如图 4-43 所示，这组 Star Models 推出的公益广告，采用对比型构图，将时装设计手稿中的模特，与减肥减到皮包骨地步的真人模特进行了对比。设计师采用时装设计手稿的画面表现形式，以马克笔为表现工具，贴切地反映了主题，并深刻地揭示了一个社会问题：我们的审美，愈发趋向单一，太多女孩因"白幼瘦"的单一审美标准而产生外貌焦虑。

图 4-44　商业广告《这个夏天》

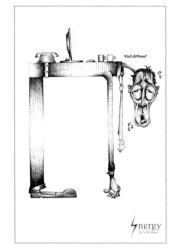

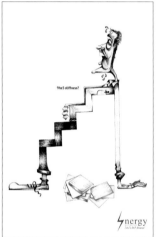

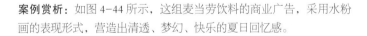

图 4-45　商业广告《彩色的牙刷，白白的牙》

案例赏析：如图 4-44 所示，这组麦当劳饮料的商业广告，采用水粉画的表现形式，营造出清透、梦幻、快乐的夏日回忆感。

案例赏析：如图 4-45 所示，这组 Condor 儿童炫彩牙刷的商业广告，以油画棒为表现工具，创造了萌萌的、五彩斑斓的画面效果，贴近儿童的生活，满足了孩子们的审美需求。

案例赏析：如图 4-46 所示，在这组 Energy 健康中心的商业广告中，设计师将职场人士与桌椅、楼梯等同构，反映了因忙于工作和缺乏运动而造成的身体僵化问题。设计师以油画棒为表现工具，令画面充满了妙趣感和亲和感。

案例赏析：如图 4-47 所示，这组 BIC 水笔的商业广告，将人类在科技、文学、艺术等方面取得的成就，通过水笔手绘的形式表达出来，画面丰富绚烂而不杂乱。

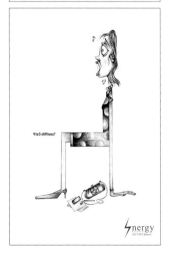

图 4-46　商业广告《僵化》

图 4-47　商业广告《不同的努力，相同的墨水》

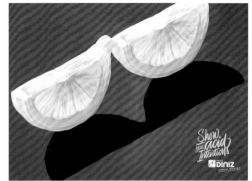

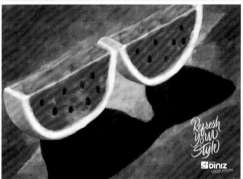

图 4-48　商业广告《酷夏》

图形创意设计
Creative Graphic Design

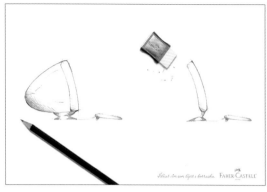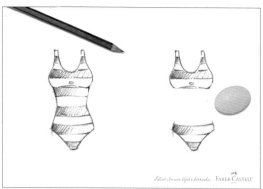

图 4-49 商业广告《灵感·创意》

案例赏析： 如图 4-48 所示，这组 Diniz 太阳镜的商业广告，以水粉和色铅笔为表现工具，创造了色彩绚丽、浓重热烈的画面效果，贴切地表达了"夏日"的主题。看着这些由水果的意象组成的太阳镜，就能令受众脑海里产生众多关于"夏日"的联想。

案例赏析： 如图 4-49 所示，这组辉柏嘉铅笔的商业广告，运用简洁灵动的铅笔画，幽默地表现了灵感闪现时的创意过程。

案例赏析： 如图 4-50 所示，不同于图 4-49 的灵动感，这组关注儿童生存与成长问题的公益广告，通过碳铅笔渲染了凝重气氛，表现了没有机会接受教育、忍受饥饿、受冷落等问题，画面感染力极强。

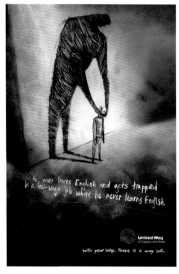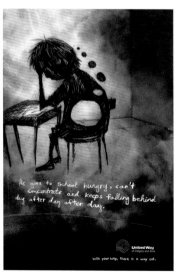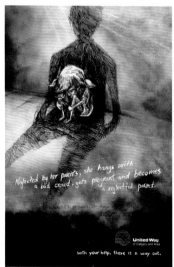

图 4-50 公益广告《贡献一份力量，你能帮助他们》

实践训练

运用本书介绍的图形创意的知识，设计若干组包装（见图4-51至图4-56）。

图4-52　必胜客披萨饼包装

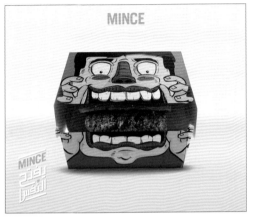

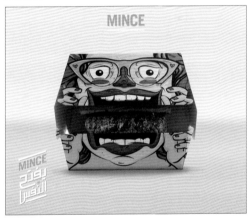

图4-51　Mince汉堡包包装

案例赏析： 如图4-51所示，这组Mince汉堡包的包装，通过巧妙的图形位置安排，突破了二维的范畴，看上去就像一个人拿着汉堡包大快朵颐一般。

案例赏析： 如图4-52所示，这组必胜客特制炭烤飞鹅披萨饼的包装，以炫目的中国红为主色，搭配古典窗格花纹设计，展现了浓郁的中国风。

案例赏析： 如图4-53所示，这组Danone樱桃味炭烧酸奶的包装，将该品牌标志性的绿色与黑炭的意象组合在一起，樱桃的具象图形成为整个设计的画龙点睛之处。

案例赏析： 如图4-54所示，在这组San Pellegrino橙汁的包装中，橙子是图形设计的重点。设计师采用跳跃醒目、对比鲜明的配色，展现出活力十足的产品形象。

案例赏析： 如图4-55所示，这组Borjomi矿泉水的包装，将该品牌标志性的郁金香和鹿的图形设为视觉的重点，配色清新明丽，使受众产生天然、健康、清爽的心理感受。

案例赏析： 蜂蜜产品的包装，风格大多是平易的，以此塑造物美价廉的产品形象。而如图4-56所示的这款Buzz蜂蜜，其产品理念是"蜂蜜是大自然赐予人类的珍贵的礼物，每一滴温润甜美的蜂蜜，都凝聚着蜜蜂的辛劳"。为了展现"珍贵"这一理念，设计师将奢华感融入包装中，采用了色彩缤纷的花朵图形搭配黑色底色的设计。

图 4-53　Danone 炭烧酸奶包装

图 4-54　San Pellegrino 橙汁包装

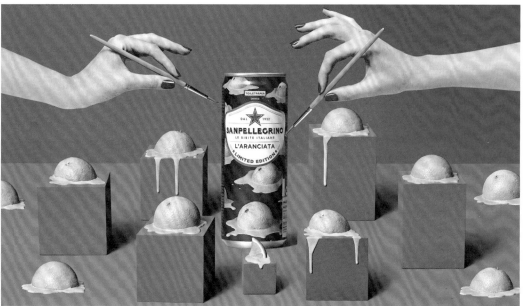

图 4-54　San Pellegrino 橙汁包装（续）

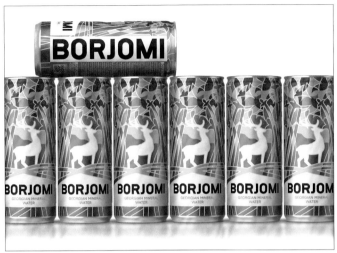

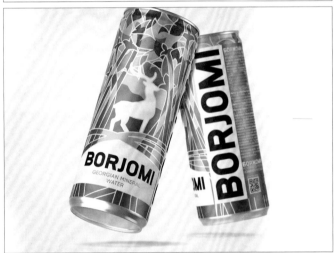

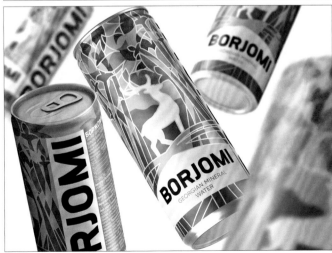

图 4-55　Borjomi 矿泉水包装

图形创意设计
Creative Graphic Design

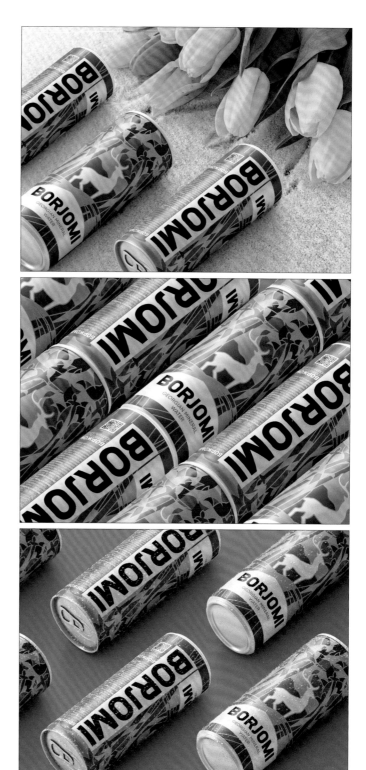

图 4-55　Borjomi 矿泉水包装（续）

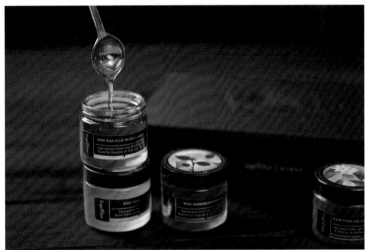

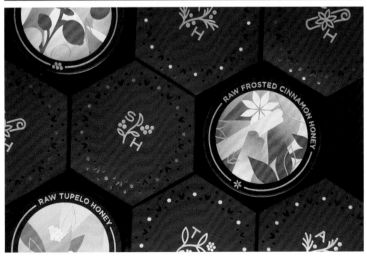

图 4-56　Buzz 蜂蜜包装

图形创意设计
Creative Graphic Design

图 4-56 Buzz 蜂蜜包装（续）

CHAPTER

5

第五章
综合实训

THE COMPREHENSIVE
TRAINING OF
GRAPHIC CREATIVITY

艺术的三个死敌：平庸、千篇一律、粗制滥造。

——舒曼

（1）对名画进行再创作，设计若干组创意图形（见图 5-1 至图 5-15）。

（2）以童话故事、名著或影视剧为基础，进行再创作，设计若干组创意图形（见图 5-16 至图 5-30）。

（3）模仿旧海报的风格，设计若干组创意图形，要求画面的风格化与主题、内容相贴切（见图 5-31 至图 5-32）。

（4）为你熟悉的产品或服务设计若干组创意图形（见图 5-33 至图 5-46）。

图 5-1　商业广告《阁楼艺术咖啡馆》

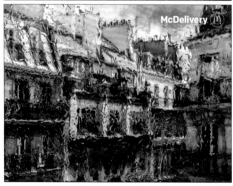

图 5-2 商业广告《下雨天》

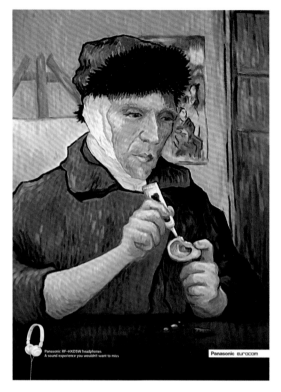

图 5-3 商业广告《你不想错过的妙音》

案例赏析： 如图 5-1 所示，这组阁楼艺术咖啡馆的商业广告，对梵高名画《向日葵》和爱德华·蒙克名画《呐喊》做了大胆的再创作：盛开的向日葵凋谢了；原本在呐喊的人捂住了嘴巴，表情由惊恐变为了惊叹，该咖啡馆的独特气质由此彰显。

案例赏析： 下雨了，是不是不想出去买菜或就餐？此时选择外卖，在家享受美食，心情就如印象派画作所描绘的那般美了。如图 5-2 所示，这组麦乐送的商业广告，将雨天窗外的景色艺术化为印象派画作，极富创意与独特的画面风格。

案例赏析： 如图 5-3 所示，在这幅松下耳机的商业广告中，梵高要粘回自己的耳朵，不想错过这款耳机带来的绝妙的音质感受。

图 5-4 至图 5-5 的案例赏析，请见第 168 页。

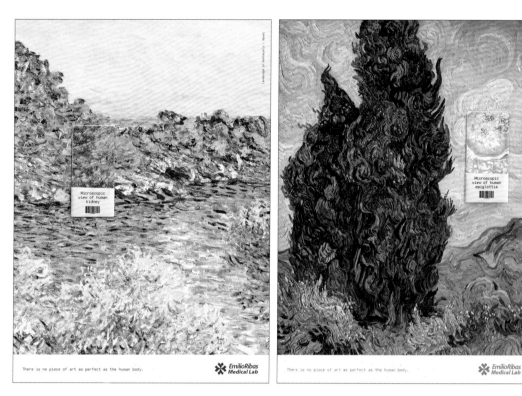

图 5-4　商业广告《人体是最美的艺术》

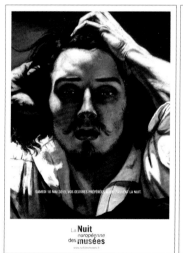

图 5-5　商业广告《博物馆不眠夜》

图 5-6 商业广告《活在过去的人》

案例赏析：如图 5-4 所示，这组 Emilio Ribas 医学实验室的商业广告，展现了印象派名作的美好画面，广告语起到了情感升华的作用："人体是最美的艺术。"

案例赏析：在欧洲，参加"博物馆不眠夜"活动的博物馆或艺术馆，会在活动当晚通宵免费开放。如图 5-5 所示，在这组该活动的宣传广告中，蒙娜丽莎、梵高等名画中的人物睡眼惺忪，顶着大大的黑眼圈，由此切中"不眠夜"的主题，名画的表述风格与主题完美匹配。

案例赏析：如图 5-6 所示，这组 Livrarias Curitiba 的商业广告，广告语是："手机没有足够空间／速度慢／无法上网／像素低的人，活在过去。"古典人物肖像画的表现形式与主题十分贴切。

案例赏析：上半部分，达芬奇的《蒙娜丽莎》（1503 年）；下半部分，KIWI 的《棕色木屐》（2017 年）。

上半部分，维米尔的《戴珍珠耳环的少女》；下半部分，KIWI 的《穿蓝色低跟鞋的少女》（2017 年）。

上半部分，马蒂斯的《戴帽子的妇人》；下半部分，KIWI 的《穿靴子的妇人》（2017 年）。

上半部分，梵高的《自画像》；下半部分，KIWI 的《棕色靴子》（2017 年）。

如图 5-7 所示，这组 KIWI 鞋履护理的商业广告，对名画进行了拓展，创意十分精彩。

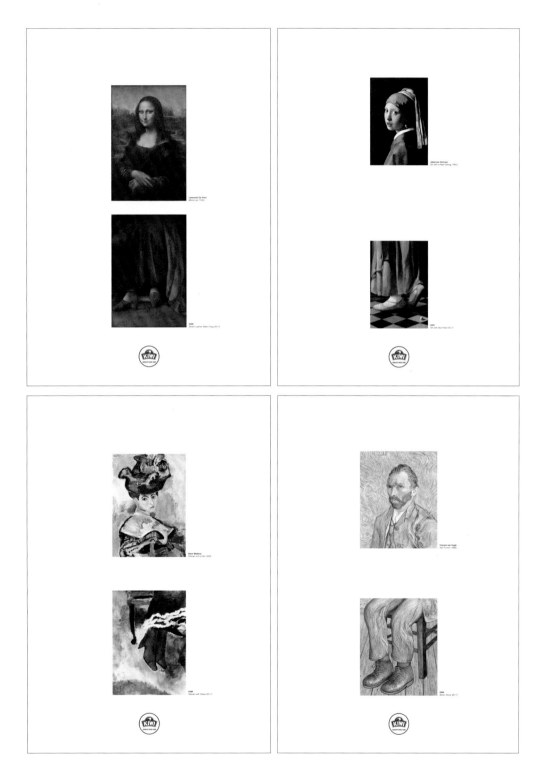

图 5-7　商业广告《他们的鞋》

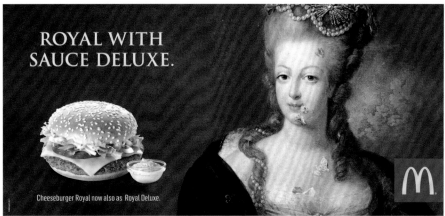

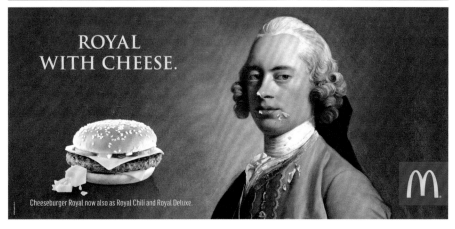

<p style="text-align:center">图 5-8　商业广告《大快朵颐》</p>

案例赏析： 如图 5-8 所示，在这组麦当劳至尊汉堡的商业广告中，连国王、王后这些至尊人物都不顾形象地大快朵颐，由此彰显了该款汉堡的极致美味。

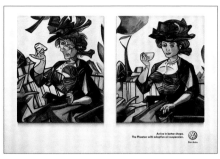

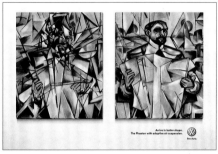

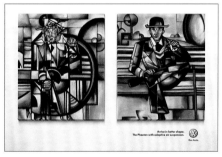

图 5-9　商业广告《改变的，不仅是风格》

案例赏析： 如图 5-9 所示，这组大众汽车的商业广告，营销卖点是"自适应空气悬架"技术。设计师采用发散思维和中分对比型构图，展现了该技术带来的超强安全性：左边的抽象画象征车祸的惨烈，右边的具象画象征意外发生后的平安无事。

案例赏析： 如图 5-10 所示，这组阿尔萨斯啤酒的商业广告，卖点是"兼容德法两国人的口味"。画面中，法国王后玛丽·安托瓦内特象征法国，而她手中的德式热狗象征德国；德意志帝国皇帝威廉二世象征德国，而他帽子上的埃菲尔铁塔象征法国。

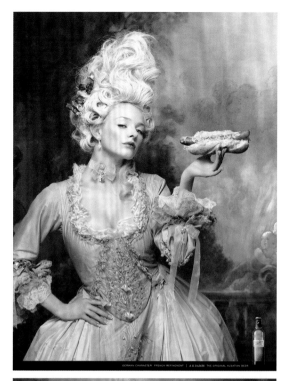

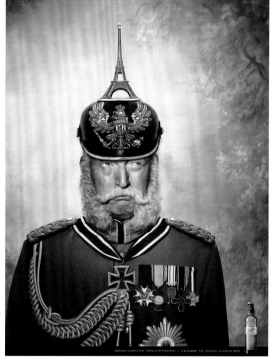

图 5-10　商业广告《兼容》

案例赏析： 如图 5-11 所示，在这组 Welti-Furrer 艺术品运输服务的商业广告中，《蒙娜丽莎》《梵高自画像》《戴珍珠耳环的少女》等名画，被拟人化为画中的人物，他们享受着飞机头等舱的待遇，象征安全周到的艺术品运输服务。

案例赏析： 如图 5-12 所示，在这组 Welti-Furrer 艺术品运输服务的商业广告中，自画像名画中的人物（安迪·沃霍尔、弗里达·卡罗、萨尔瓦多·达利、梵高）变身运输员，小心翼翼地搬运着名画，寓意安全周到的艺术品运输服务。

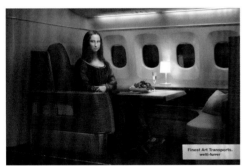

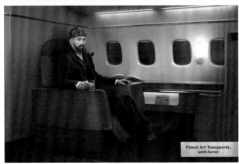

图 5-11　商业广告《让名画坐上头等舱》

图 5-12　商业广告《运输员》

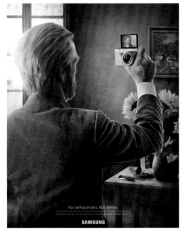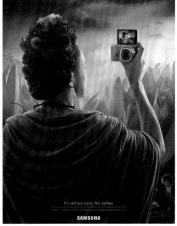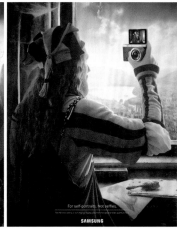

图 5-13　商业广告《自拍》

案例赏析：如图 5-13 所示，这组三星数码相机的商业广告，让名画中的人物玩自拍，"3 英寸自拍显示屏"的卖点得以展现。人物背对受众，自拍显示屏显示人物的面部，这种多角度展示丰富了画面层次，拓展了视觉空间。

案例赏析：如图 5-14 所示，这组 Ministry of Culture and Information Policy of Ukraine 在新冠疫情期间推出的公益广告，通过对名画的改编，对"保持距离""随身携带消毒液""佩戴口罩和手套""不聚餐"等安全小贴士进行了趣味化的展现。

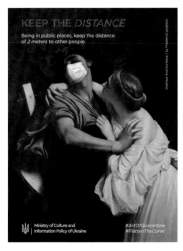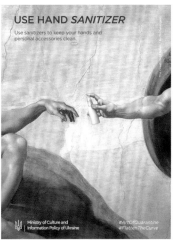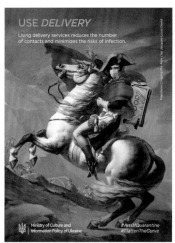

图 5-14　公益广告《抗击疫情》

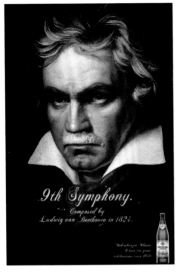

图 5-15　商业广告《他们都喝过》

案例赏析： Weltenburger 啤酒，始于 1050 年，悠久的品牌历史一直是其重点宣传的卖点。如图 5-15 所示，在这组该品牌啤酒的商业广告中，贝多芬、哥伦布、哥白尼的嘴唇上方都挂着一抹胡子一般的啤酒花。对历史名人肖像画进行再创作的表现手法，幽默地反映了"很多名人都喝过"的产品卖点。

案例赏析： 如图 5-16 所示，这组 Gandhi 网上书店的商业广告，以《爱丽丝梦游仙境》和《小红帽》为创作基础：爱丽丝在读化学书，小红帽在读《睡美狼》，由此切中"选择你想要的书，我们这里应有尽有"的卖点。

案例赏析： 如图 5-17 所示，在这幅麦当劳 24 小时营业店的商业广告中，灰姑娘都坐着南瓜马车，在午夜时来买麦当劳快餐。

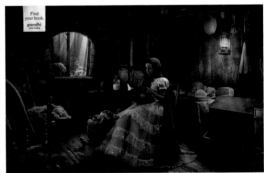

图 5-16　商业广告《选择你想要的书》

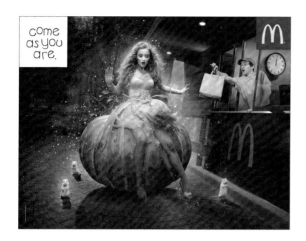

图 5-17 商业广告《连灰姑娘都来了》

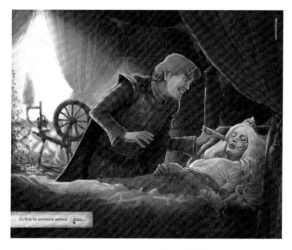

图 5-18 商业广告《找个靠谱的人》

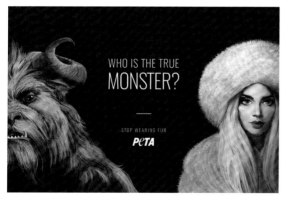

图 5-19 公益广告《谁才是野兽》

案例赏析： 如图 5-18 所示，在这幅 JDate 婚恋网的商业广告中，睡美人终于等来了王子，但王子非但没有吻醒她，还搞恶作剧，由此切中"找个靠谱的人"的主题。

案例赏析： 如图 5-19 所示，这幅 PeTA 推出的公益广告，以《美女与野兽》为创作基础。在图中，美女穿戴着皮草——这身华贵的服饰，要牺牲掉多少动物的生命？到底谁才是野兽？

案例赏析： 如图 5-20 所示，在这组 Colsubsidio 图书馆"二手书交换计划"活动的商业广告中，《小红帽》中的小红帽，用水果、点心与《汤姆·索亚历险记》中的汤姆交换打狼用的弹弓；《桃乐丝历险记》中的铁皮人，将铁皮当成保护脚踝的盔甲，与《希腊神话》中的阿喀琉斯交换"心脏"；《穿靴子的猫》中的猫，用笛子换得《花衣魔笛手》中的魔笛手的钱袋。不同人物之间的物品交换，象征书与书之间的交换。

案例赏析： 如图 5-21 所示，这组奥妙洗衣液的商业广告，以《青蛙王子》《爱丽丝梦游仙境》《亨舍尔和格莱特》等童话故事为基础，进行了再创作。视觉效果华美梦幻，对家庭主妇和儿童具有吸引力。

案例赏析： 如图 5-22 所示，在这组 Unicentro Bogota 商城圣诞打折活动的商业广告中，小红帽、匹诺曹、罗宾汉、白雪公主与相关商品组合在一起，诠释了广告语："童话可能会骗人，但我们的打折是实实在在的！"

案例赏析： 如图 5-23 所示，在这组 Karlstads Stadsnat 电影网的商业广告中，电影里的人物都变老了，一个个发福、脱发，寓意在线看电影时遇到的"缓冲慢，常卡顿"的现象，"获得更好的在线观看体验"的卖点最终被引导出来。

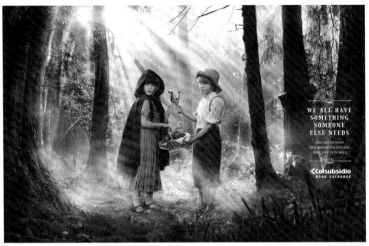

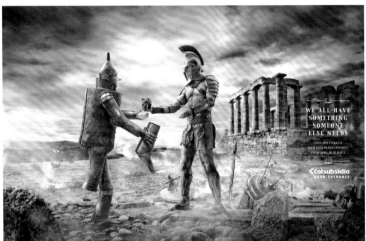

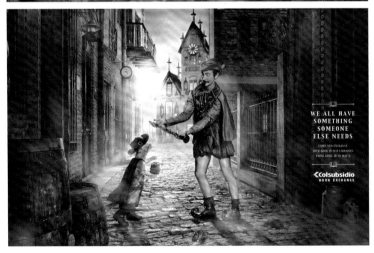

图 5-20 商业广告《交换，总有你想要的》

图 5-21　商业广告《污渍创造童话》

图 5-22 商业广告《我们的打折可不是童话》

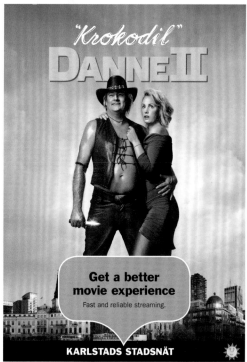
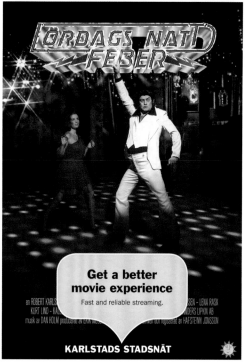

图 5-23　商业广告《别等他们变油腻了》

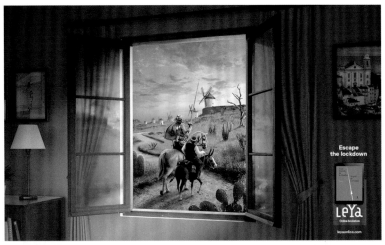

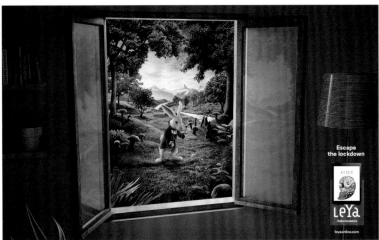

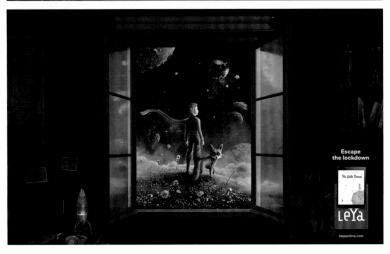

图 5-24　商业广告《书中的世界无限大》

图 5-25　商业广告《好书伴你入梦》

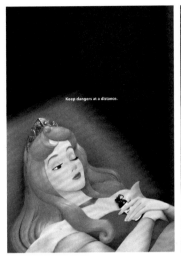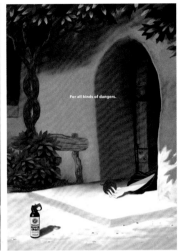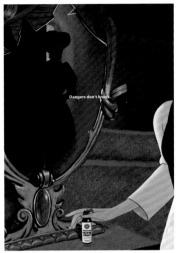

图 5-26 商业广告《适用于一切危险情况》

案例赏析： 如图 5-24 所示，在这组 LeYa 电子书网站在新冠疫情期间推出的商业广告中，窗外的画面，被设计为《唐吉坷德》《爱丽丝梦游仙境》《小王子》的故事画面，寓意"长时间居家也不会感到不自由，书中的故事无限多，书中的世界无限大"。

案例赏析： 如图 5-25 所示，在这组纪伊国屋书店的商业广告中，简·奥斯汀为你拉上窗帘，狄更斯为你关上灯，莎士比亚为你盖好被子，寓意"好书伴你入梦"，画面充满宁静、美好、安详的氛围。

案例赏析： 如图 5-26 所示，这组 PSP 胡椒喷雾的商业广告，创作基础是迪士尼动画片《睡美人》《白雪公主》《灰姑娘》，设计师将故事剧情与"适用于一切危险情况"的卖点巧妙结合起来。

案例赏析： 如图 5-27，这组 Libreria Rayuela 儿童有声书 App 的商业广告，将《匹诺曹》《爱丽丝梦游仙境》中的人物、故事元素同播放按键的形状进行同构，由此展现了儿童有声书的服务卖点。

图 5-27 商业广告《儿童有声书》

图 5-28 商业广告《甜美中的一点俏皮》

图 5-29 商业广告《环绕立体声》

图 5-30 公益广告《让故事继续》

案例赏析：如图 5-28 所示，在这幅 Rush 巧克力饮料的商业广告中，灰姑娘脱下一只水晶鞋，换上了长筒高跟靴，寓意"甜美中带有一点俏皮"。

案例赏析：如图 5-29 所示，这组 LG 组合音箱的商业广告，对《阿甘正传》《史密斯夫妇》等电影的海报进行了再创作。设计师展现了人物的背面，巧妙地诠释了"环绕立体声"的产品卖点。

案例赏析：如图 5-30 所示，这组香港动物领养中心推出的公益广告，对《加菲猫》《史努比》等动漫作品进行了再创作，广告语是："想知道后续的故事吗？领养一只猫 / 狗吧！"

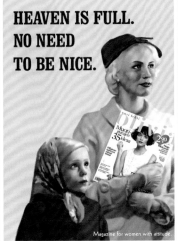
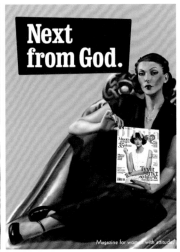

图 5-31　商业广告《怀旧与摩登》

案例赏析： 如图 5-31 所示，这组 Olivia 杂志的商业广告，采用老海报的表现形式，将杂志封面置于老海报中，展现了杂志所秉承的"传统与现代交融"的风格与理念。

案例赏析： 如图 5-32 所示，这组 Schick 女士剃须刀的商业广告，采用老海报的设计风格，创造了清新、明丽、快乐、怀旧的画面效果。

案例赏析： 如图 5-33 所示，这组 3M 防水绷带的商业广告，将人物置于海水中，通过超现实的画面，夸张地展现了绷带的超强防水性，画面充满了纯净、梦幻之感。

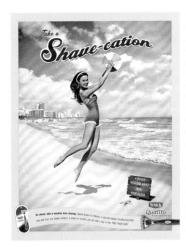
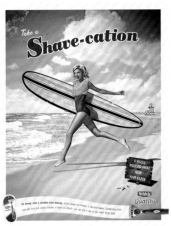

图 5-32　商业广告《整个夏日，不惧裸露》

图 5-33 商业广告《超强防水》

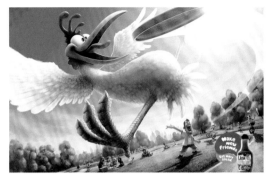

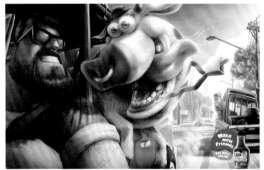

图 5-34 商业广告《快乐沙拉》

案例赏析：如图 5-34 所示，这组 Liza 沙拉酱的商业广告，广告语是："交新朋友，吃更多沙拉。"图中，公鸡像狗狗一样接飞盘，牛和卡车司机成了好朋友，寓意"沙拉酱令沙拉中的食材更美味"。画面充满了欢乐感和朝气蓬勃感。

案例赏析：如图 5-35 所示，在这幅马自达汽车的商业广告中，一家人与宠物夸张地挤在一起，寓意车内空间的拥挤，由此反映出该款加长版汽车"车内空间大"的卖点。

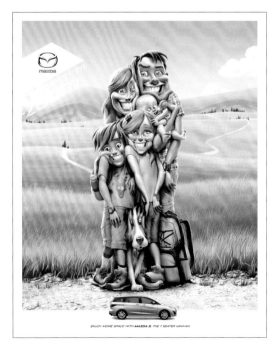

图 5-35 商业广告《拥挤》

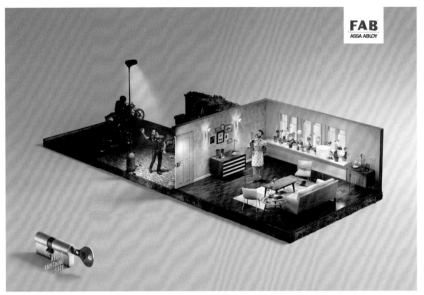

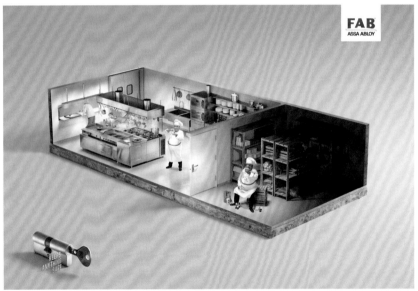

图 5-36　商业广告《让一切都安全》

案例赏析： 如图 5-36 所示，这组 Assa Abloy 锁具的商业广告，表现手法极为幽默：一个表现得很粗犷的朋克党青年，回到家后展露真实的自我，他其实是一个内心细腻的暖男，喜欢收拾屋子、养花养草；一个法国大餐厨师，锁上储藏室的门，享受同行鄙视、但自己却很喜欢的快餐。通过精彩的创意图形，"让一切都安全"的广告语得以被深入诠释："锁不仅可以保护你的生命和财产的安全，还可以保护你的个人隐私，保护你不想被外人知道的秘密。"

案例赏析： 如图 5-37 所示，在这组 Trident 口香糖的商业广告中，咖啡杯的防烫杯套与胶布的意象同构，寓意"喝咖啡后，怕暴露自己的口气而不敢笑"，由此反映了"清新口气"的产品卖点。

案例赏析： 如图 5-38 所示，在这组三星扫地机器人的商业广告中，彩塑的破碎，寓意"扫地机器人撞坏家具摆设"，由此反映了该款扫地机器人"带有防碰撞传感器"的产品卖点。

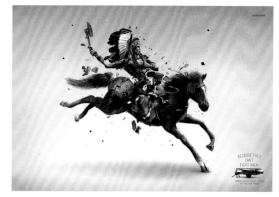

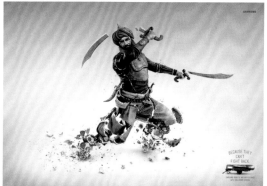

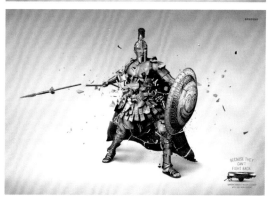

图 5-38　商业广告《他们没法保护自己》

图 5-37　商业广告《口气烦恼》

案例赏析： 如图 5-39 所示，在这组任天堂掌上游戏机的商业广告中，电竞比赛、自然类节目、体育赛事的场面，被艺术化为大屏液晶电视的意象，由此精彩地展现了任天堂掌上游戏机 TV 模式的卖点——让你随时随地看电视。

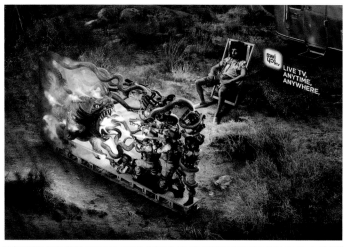

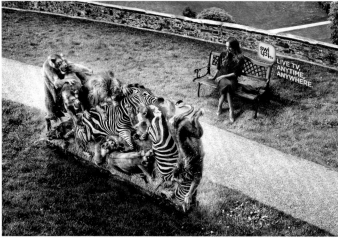

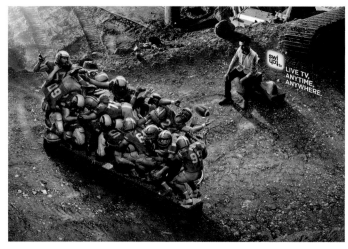

图 5-39 商业广告《随时随地看电视》

图形创意设计
Creative Graphic Design

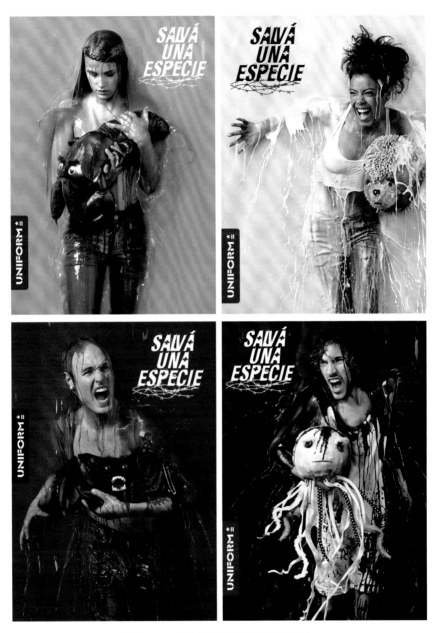

图 5-40　商业广告《保护生态与物种》

案例赏析：传统印染对空气与水体存在较为严重的污染，近年来，越来越多的服装品牌
加入到环保印染的队伍中。如图 5-40 所示，在这组 Uniform 服饰的商业广告中，模特怀
抱着象征生态与物种的动物玩具，沐浴在"色彩的瀑布"中，由此呼吁人们选择环保印
染的服装，保护生态环境与物种多样性。

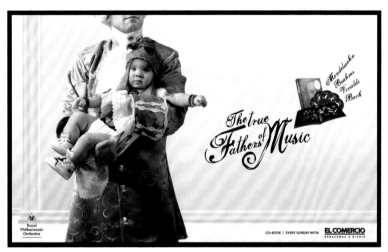

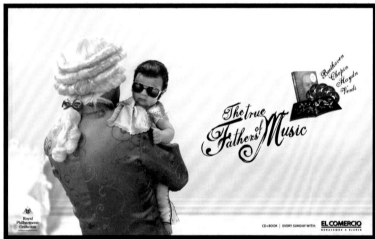

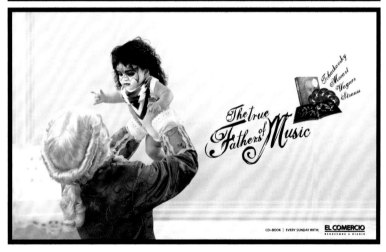

图 5-41　商业广告《不伦不类》

图形创意设计
Creative Graphic Design

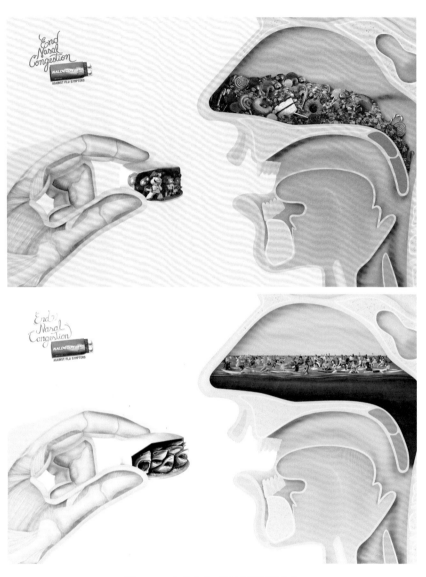

图 5-42　商业广告《快速缓解鼻塞》

案例赏析：如图 5-41 所示，在这组 El Comercio 音乐早教课的商业广告中，父亲穿着 18 世纪贵族的服装，象征古典音乐，而婴儿却被打扮成"枪花乐队"成员、猫王、"Kiss 乐队"成员的模样，象征摇滚音乐。精彩的创意图形，寓意"不伦不类的音乐早教"，"专业的音乐早教"的卖点由此被引出。

案例赏析：鼻塞时，鼻腔内像堆满了甜点？一群"小朋友"，分分钟就能将其"吃"得精光；鼻腔内像挤满了人的海滩？来几只"鲨鱼"，相信不到一分钟就能把他们统统"吓跑"。如图 5-42 所示，这组 Naldecon 感冒药的商业广告，通过上述画面表现，诠释了"对症下药，快速缓解鼻塞"的产品卖点。

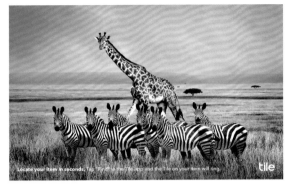

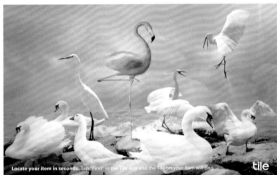

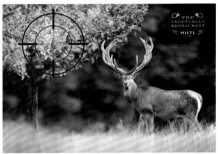

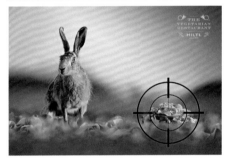

图 5-44　商业广告《目标》

案例赏析：如图 5-43 所示，这组 Tile 招聘网的商业广告，广告语是："完善你的简历，让自己脱颖而出！"设计师将单独一只动物置于另一种动物的群中，精彩而幽默地展现了"脱颖而出"的概念。

案例赏析：如图 5-44 所示，在这组 Hildt 素食餐厅的商业广告中，猎枪的瞄准点不是动物，而是果蔬，由此展现了"美味素食"的服务卖点。

案例赏析：如图 5-45 所示，这组 Audley 旅游公司的商业广告，采用了直观展示的表现手法。美景的具象图形，是最有说服力的。

图 5-43　商业广告《脱颖而出》

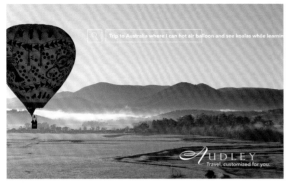

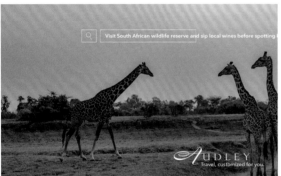

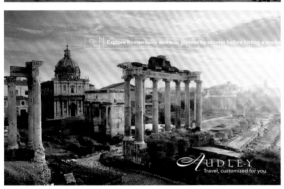

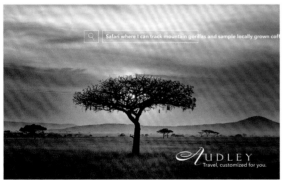

图 5-45　商业广告《世界这么美，我想去看看》

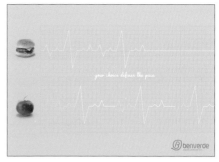

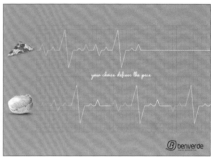

图 5-46　商业广告《健康饮食关系生命》

案例赏析： 如图 5-46 所示，这组 Benverde 有机果蔬的商业广告，在构图与内容上形成了鲜明对比：热狗、汉堡包、披萨饼象征垃圾食品，与之相关联的心电图剧烈波动后，归为直线，寓意不良饮食造成的亚健康状态与死亡；香蕉、苹果、卷心菜象征健康食品，与之相关联的心电图非常有规律，象征身体的健康状态。到这里，受众自然可以解读出"远离垃圾食品，选择健康食品"的理念，并将视觉流动至右下方的广告语："有机，无农药。"这才是广告最终希望传达的信息。

参考文献

[1] 肖英隽. 图形创意 [M]. 北京：清华大学出版社，2013.

[2] 李颖. 图形创意设计与实战 [M]. 北京：清华大学出版社，2015.

[3] 董传超. 图形语言的创意与表现 [M]. 北京：清华大学出版社，2016.

[4] 里斯. 视觉锤 [M]. 王刚，译. 北京：机械工业出版社，2013.

[5] 安布罗斯. 创造品牌的包装设计 [M]. 张馥玫，译. 北京：中国青年出版社，2012.

[6] 谢梅耶夫，盖斯玛，哈维夫. 品牌标志设计 [M]. 黎名蔚，译. 北京：北京美术摄影出版社，2014.

[7] 吴向阳. 平面广告设计 [M]. 北京：清华大学出版社，2022.

[8] 李平平，邓兴兴. 海报招贴设计 [M]. 北京：清华大学出版社，2021.